2004年7月出版的"地獄系列"，繼第一彈的『超絕吉他地獄訓練所』之後，增加了貝斯版、爵士鼓版、歌唱版、鍵盤版，也在2014年迎向了10周年。

不只在日本國內，在海外的中國、韓國、台灣等等國家也出版了翻譯版，也獲得了當地演奏者很大的支持。

以教則本系列的性質，能夠持續走了這麼長又寬廣的路，全都是因為地獄信者（讀者）的支持。真心的感謝你們。

從今以後，地獄系列也會跟地獄信者的大家，一起將演奏樂器的快樂，傳播到全世界。

U0085846

來自地獄信徒們的評論

●恭喜地獄系列10周年了！地獄本對我自己來說是很難的內容，沒有很大的進步，但我很用功，很樂在其中的練習。以後也會將地獄本＆天國本當成自己吉他的教科書來認真閱讀！（井上信一）

●恭喜10周年！而且，第10冊真的很棒☆任何時候都可以邊讀邊聽，我在自己家跟老家都準備了一本。是很重要而且很喜歡的一本書。（KU）

●我是剛要開始學吉他，連左右都分不清楚的時候，不小心到了地獄的人（笑）。雖然譜例看起來很難，但解說非常詳細，對於當時自己很想知道的事情都鉅細靡遺的記載了，所以決定購入（關鍵是食指的悶音！）。雖然距離購入第一彈（超絕吉他地獄訓練所）已經很久了，但地獄的修行還沒有結束。今後也請多多指教！地獄NO.1！誓言做一輩子的地獄信者＼（^0^）／

●一直焦急的等待著，是什麼時候可以回到地獄呢！

●恭喜10周年。託這本書的福，學會了很多之前學不會的（^ω^）而且從貝斯手變成吉他手了ww（≧▽≦）真的很感謝！今後也請繼續出續集，拜託了！

●地獄教則本雖然讓我累得氣喘吁吁，但學會彈奏樂句時的開心是勝過一切的。地獄教則本NO.1！！（佐佐木裕史）

●9年前爸爸買來讀的地獄教則本，現在換我讀！最喜歡的是「地藏より愛を込めて」。今後也會樂在學習這本又棒又帥的教則本！（木內慶次）

●"滿足的瞬間就是the end！地獄裡是沒有結尾的！"將這句話刻在心中，繼續修行（⌒ ▽ ⌒）ゞ藏在地獄艱難中的快樂是無窮的！

●雖然因為這本書讓我不再算是精通吉他，但我很喜歡跨越世代來個吉他漫談。謝謝這開心的10年。

●地獄系列要出來的時候再次拾回了對吉他的熱情。什麼都沒有繼續下去的我，也因為地獄的關係而一點點慢慢的在前進了！我想要看到在地獄系列之前有什麼東西存在！

●與超絕吉他地獄訓練所相遇，我的人生改變了。可以彈的曲子變得很多，演奏吉他時也更有自信了。彈過一次之後並不是結尾，再次回去閱讀，就會有很多新發現，是一本超讚的書。真的很感謝小林先生及工作人員們。（松村英樹）

●雖然我超過30歲才認真地開始學吉他，但跟第一把吉他一起買的書，就是『超絕吉他地獄訓練所』。對於決定"自己的彈奏風格"而言,是一本重要的書。

●恭喜地獄系列10周年*\(^o^)/* 雖然目前為止都只是聽很多華麗的模範演奏，但終於下定決心要開始學吉他了！10年後也還想彈到地獄樂句，所以拜託繼續出續集～♪

●恭喜地獄系列10周年☆不會彈吉他的我，閱讀了很多小林先生與其他負責人灌溉了許多愛的這本書，光聽演奏就很興奮，也想要學吉他了♪（☆まろん☆）

●離開地獄的話，就是天堂了。（まり）

●地獄吉他系列的練習曲很棒欸。尤其是古典篇、遊戲音樂篇等等的曲集，就算把教則的部分拿掉也可以很樂在其中，是我最喜歡的唱片。

●這是可以讓我更加享受吉他的書。從技術性的速彈到即興樂句都可以學習的到，真的是一本好書！（みゃーにゃん）

※大家的意見是2014年6月在推特上收集而來的。
※只有獲得允許的名字才會被刊登出來。

地獄的路標
content

關於 MP3 TRACK　本書收錄了範例演奏與伴奏卡拉，所以軌碼都是一樣的。

地獄圖解

=== 關於本書內容 ===

先來介紹一下各個練習集的閱讀方法吧。我可以理解你們蠢蠢欲動地想要立即接受訓練的心情，
但為了要能夠進行有效率且具效果的訓練，先把本書的結構好好的灌輸到腦袋裡吧～！！

練習頁的結構

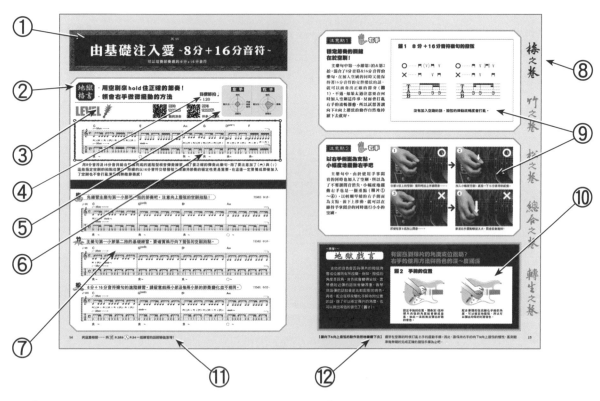

① **標題：**記載著作者風趣的主標題，以及正確表達章節內容的副標題。

② **地獄格言：**彈奏此章節須注意的重點，以及可以鍛鍊到的技巧統整。

③ **LEVEL：**此章節的難易度。隨著狼牙棒的數目增加，難度也會變高。

④ **目標速度：**希望最後可以彈到的速度。附錄MP3中收錄的範例演奏也是依此速度彈奏。

⑤ **技能圖表：**藉由彈奏主樂句，左手與右手可以鍛鍊到哪些地方。（細目請參照右頁）。

⑥ **主樂句：**此章節中最困難的樂句。

⑦ **練習樂句：**為能精通主樂句而生的三個練習。最簡單的是"梅"，"竹"及"松"的難度則慢慢提高。

⑧ **索引**

⑨ **注意點：**主樂句的解說。分成左手、右手、理論三個部分，用一個個圖像來表示（詳細請參照右頁）。

⑩ **專欄：**介紹與主樂句相關聯的技術或理論。

⑪ **相關樂句：**介紹與此項目相關的其他地獄系列教則（詳細請參照P.95）的練習。㉑指的是『超絕吉他地獄訓練所』，㈰指的是『愛和昇天的技巧強化篇』，㉘指的是『お宅のテレビで驚速DVD編』，㈢指的是『叛逆入伍篇』、㉙指的是『驚速DVDで弟子入り！編』，想要更上一層樓的人，請前往該書翻閱吧！

⑫ **欄外註：**關鍵字的解說。從音樂用語到小格言，或是一些比較暴走或幻想的評論。

關於技能圖表

　　所謂技能圖表，是用來表示彈奏主樂句，左手及右手可以鍛鍊到哪些地方。分成三個層次，數值越大，難度越高，可藉此做為鍛鍊自己弱項的練習參考。

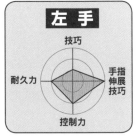

耐久力：表示左手指力使用程度。

技巧：表示會使用到多少推弦、捶弦及勾弦等等吉他特有技巧。

手指伸展技巧：表示手指伸展的幅度或頻率。

控制力：表示運指正確性的重要度。

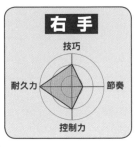

耐久力：表示右手指力使用程度。

技巧：表示會使用到多少掃弦＆小幅度掃弦或跳弦、向上撥弦等等的技巧。

節奏：表示節奏的複雜度。

控制力：表示撥弦正確性的重要度。

關於注意點的圖示

　　每一個主樂句的解說，分成左手、右手、理論三個部分，每部分都用一種圖案來表示。了解樂章的重點在左手、右手、或是理論，就可以讓你更有效率地練習。所以在閱讀解說的同時，也先確認一下圖示所要提示的重點何在。

解說關於主樂句中所使用的運指或推弦、捶弦＆勾弦等吉他技巧。

解說關於主樂句中使用的撥弦方法。

解說主樂句所使用的音階、和弦及節奏的調整方法。

關於範例演奏CD與 MIDI資料的下載

　　附錄MP3中收錄著作者・小林信一的範例演奏及伴奏部分的卡拉OK。希望讀者們可以在一邊聽範例演奏的同時，一邊找出僅靠閱讀樂譜仍難理解的節奏或細微的速度變化。

　　附錄MP3的收錄順序如下。

○主樂句→○梅樂句→○竹樂句→○松樂句。

　　在Rittor Music網站（http://www.rittor-music.co.jp/）的本書商品介紹頁中，可以下載到全部樂章伴奏（吉他除外的音軌）的MIDI檔。MIDI檔可以自由的設定樂章拍子的速度快慢，對練習有很大的助益。能夠藉由電腦取得MIDI檔的讀者，一定要試著利用看看。順道一提，MIDI資料的格式是Standard MIDI File（.smf）。スタンダードMIDIファイル（.smf）。

進入Rittor Music的網頁，在上方的搜尋列輸入『ギター・マガジン 地獄のベーシック・トレーニング・フレーズ』，就可以進入本書的介紹頁。

※此畫面及進入網頁的方法，是本書發售時的方法。

閱讀本書之際

　　本書的結構，是希望讀者能夠照著自己的程度來閱讀。基本上，為了能夠將最難的主樂句彈到出神入化，從"梅"樂句開始練習是最好的。但建議初學本系列教材的人只彈每一頁的"梅"樂句來做為練習。相反的，對自己有自信的讀者，也可以只彈難度最高的主樂句。不需依順序，針對自己弱點來選擇所需的練習也很有效果。本書有很多跟以前的地獄系列相關聯的樂句，有買過地獄系列的讀者若能與本書合併訓練的話，就可以早一點出頭天了（當然沒有買過的讀者也可以很享受在其中。不過，好勝心好強的各位，一定要買來試試看）。本書收錄了一些手指需寬伸展或運指複雜的樂句，練習前一定要確實的進行手指熱身，小心不要受了腱鞘炎之類的傷害。

給即將開始地獄基礎訓練的你們

〜前言〜

　　自2004年發行的『超絕吉他地獄訓練所』，至今（2014年）已經第10年了。

　　首先我要向一直支持『地獄系列』的地獄信者們、Rittor Music的員工、設計師、美編、全國的樂器行，以及所有製作團隊的人員們表達我的感謝，謝謝你們。

　　『地獄吉他系列』第10彈的這本書，是以"速彈吉他手應該要先學會的基礎技巧"為主題的基礎訓練集。我們將它設定成地獄系列史上最簡單的等級，所以可以給剛買吉他的超級初學者來當作練習。不過，高度的技巧也會在後半部登場，所以也有程度中上的讀者可以彈奏的內容（希望程度中上的讀者也可以藉由此書來重新複習基礎技巧）。

　　在以往地獄系列的練習集，基本上都是以四個小節為一完結。不過，這一次第一到三章的終結，則是收錄以「卡農」為題材所編寫的練習曲。藉由這樣的練習曲，來再次確認你對該章節技巧的習得度有多少，當然也就可以更確實的將吉他技巧學到手了。

　　而且，除了一般的綜合練習曲之外，也特別收錄了過去地獄系列綜合練習的"簡單版"。從本書開始彈奏『地獄系列』的人們，當然還有在過去的地獄系列遇到挫折的人們，一定要來挑戰看看。

　　那麼，是開始操演"超絕地獄基礎訓練"的時刻了。手握著吉他，打開地獄的大門吧！

第壹章

梅之卷

挑戰地獄的 Backing 運指練習！

【以學會伴奏為目標的 Backing 練習集】

以成為速彈吉他手為目標，踏入這個地獄訓練所的人們。
首先，先修行彈奏吉他最基礎的 Backing 吧！
在第壹章中，
每一項練習的難易度都降得很低，但絕對不能小看它們。
為了能夠彈得跟附屬MP3的範例演奏一樣，
一個音一個音，注入精神地演奏吧！

由基礎注入愛 ～開放弦～

學會向下撥弦基本動作－開放弦

地獄格言

・將音符的拍值感深植於體內！
・彈片要確實向下擺動！

目標節拍 ♩ = 100

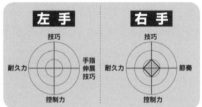

| | 左手 | 右手 |

LEVEL 🔨

MP3 TRACK 01 範例演奏

MP3 TRACK 01 伴奏卡拉OK

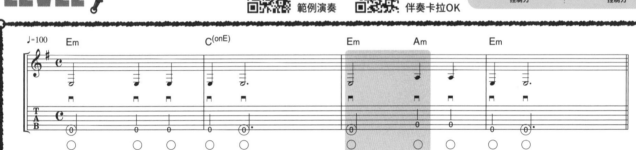

　　只彈第6弦＆第5弦開放音，向下撥弦的基礎練習。一邊數著節奏，一邊將右手從上往下確實的擺動吧。第三小節，要正確的抓好右手從第6弦往第5弦的弦移精準度，就可以掌握住基本的"向下撥弦"動作了！

無法彈奏主樂句的人，在這邊修行吧！

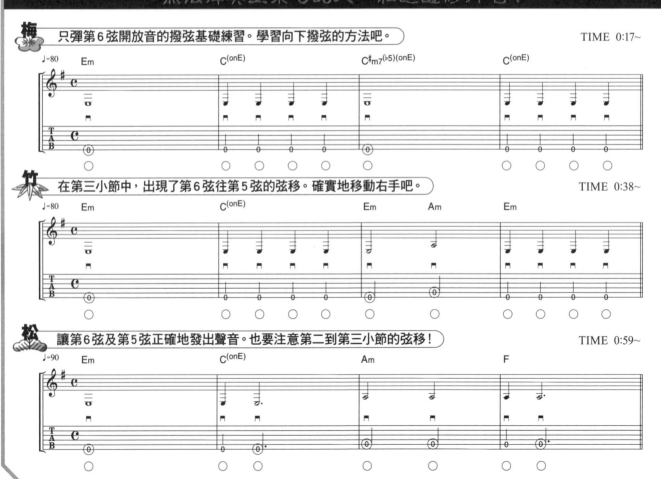

梅　只彈第6弦開放音的撥弦基礎練習。學習向下撥弦的方法吧。　　　　TIME 0:17～

竹　在第三小節中，出現了第6弦往第5弦的弦移。確實地移動右手吧。　　　TIME 0:38～

松　讓第6弦及第5弦正確地發出聲音。也要注意第二到第三小節的弦移！　　TIME 0:59～

注意點1　理論

牢牢記住了嗎？
確認一下音符的長度吧。

　　介紹這個練習中登場的三種音符吧（休止符）（圖1）。搖滾樂經常使用的 4/4 拍中，讓音延續至一個小節（4 拍）的音符叫做"全音符"，全音符的一半叫做"2 分音符"，再分一半（全音符的 1/4）叫做"4 分音符"。像這樣可以分成一半一半的音符稱為"純音符"。

圖1 音符及休止符的長度

- ·全音符（全休止符）　　　　1小節（4/4拍子）

　o　（ ▬ ）

- ·2 分音符（2 分休止符）

　♩　（ ▬ ）

- ·4 分音符（4 分休止符）

　♩　（ ╮ ）

※表示各音符每一等分的長度。

注意點2　右手

注意力道的同時，
拿緊彈片吧！

　　接下來，解說一下彈片最基本的拿法。最受歡迎的"順角度"，食指彎曲，跟大拇指一起夾著彈片，剩下的手指則伸直（照片①）。請注意不要太過用力地夾住彈片。筆者本身則延伸上述的拿法，用了可以讓手腕快速擺動的「輕繞手指」的姿勢（照片②）。"

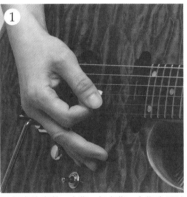
順角度的姿勢。中指、無名指、小指也可以放在琴身上。

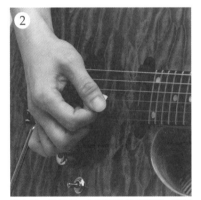
讓中指、無名指、小指輕捲起的姿勢。建議在想要快速擺動手腕時使用。

注意點3　右手

做弦移時，
應該連手腕一起移動！

　　TAB 譜上" ⊓ "這個標誌所代表的"向下撥弦"，就跟他的名字一樣是由上往下擺動彈片。為了不要彈到目標弦以外的弦，正確地控制右手吧。主樂句第三小節從第 6 弦往第 5 弦的弦移動作，不要只是移動指尖，要連手腕一起移動會比較好（照片③～⑥）。

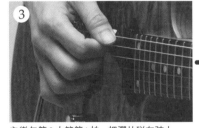
主樂句第 3 小節第 1 拍。把彈片碰在弦上…。

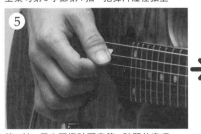
第 3 拍，用向下撥弦彈奏第 5 弦開放音吧。

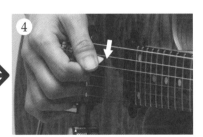
往下擺動吧。也不要忘了做撥第 5 弦的準備。

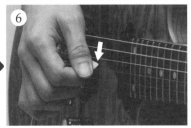
手腕也往下移動。

由基礎注入愛 ~8分音符~

養成基礎Backing能力的8分音符根音彈奏

· 用8分音符來正確地使用向下撥弦法
· 用右手側面來抑制弦的震動！

目標節拍 ♩ = 120

| | 左手 | 右手 |

MP3 TRACK 02 範例演奏　　MP3 TRACK 02 伴奏卡拉OK

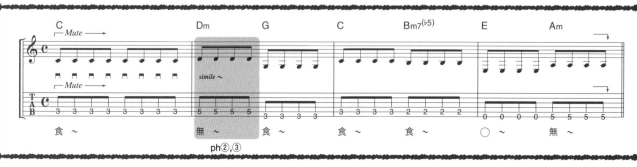

用吉他來伴奏的時候，一定要確實的變換和弦。為了要捉住變換和弦的手感，先挑戰只變化和弦根音（基底的音）的練習吧。一邊正確地打出8分音符的拍子，一邊用食指及無名指，紮實地壓住根音！

無法彈奏主樂句的人，在這邊修行吧！

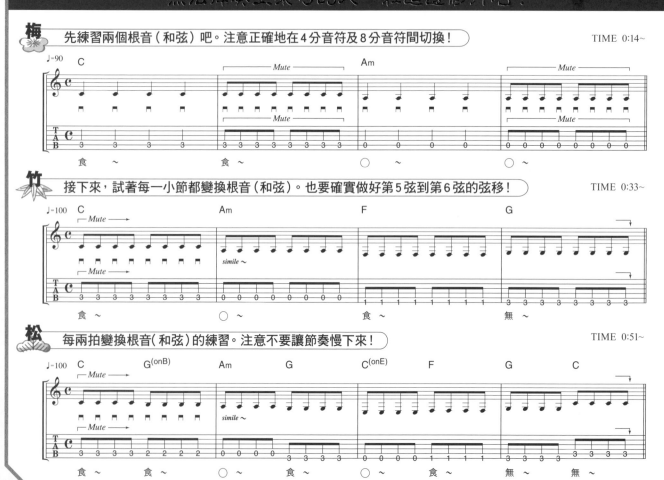

梅　先練習兩個根音（和弦）吧。注意正確地在4分音符及8分音符間切換！　　　　TIME 0:14~

竹　接下來，試著每一小節都變換根音（和弦）。也要確實做好第5弦到第6弦的弦移！　　　　TIME 0:33~

松　每兩拍變換根音（和弦）的練習。注意不要讓節奏慢下來！　　　　TIME 0:51~

注意點1　理論

確認一下8分音符的長度及拍子的種類

在此要解說一下構成主樂句的"8分音符"（圖1）。8分音符的長度是4分音符的一半，是搖滾樂中經常出現的"8 Beat"這個節奏的基礎音符。4/4拍的1拍（4分音符）中有兩個8分音符，第一個音我們說是"正拍"，第二個音我們說是"反拍"，先記住這點吧。

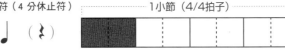

圖1　8分音符及8分休止符的長度

・4分音符（4分休止符）　1小節（4/4拍子）

・8分音符（8分休止符）

正拍　反拍　正拍　反拍　正拍　反拍　正拍　反拍

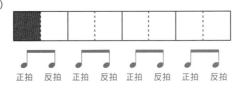

※表示各音符每一等分的長度。

注意點2　右手

做出重低音的重要技法 手掌悶音

在主樂句中使用的手掌悶音（Mute/M），是用右手的側面觸碰琴橋附近，抑制琴弦震動的一種技法（圖2＆照片①）。由於悶音的音色會隨右手觸弦力道的大小而不同，所以要好好研究一下右手的施力方法。正確的使用手掌悶音，試著做出重低音吧。

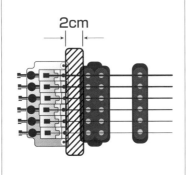

圖2　悶音的位置

2cm

碰觸近琴橋附近2公分的地方。

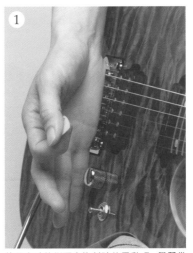

使用右手的側面來抑制弦的震動吧。學習掌控力道，讓音色有變化也是很重要的課題。

注意點3　左手

手指頭不可以離開弦！ 學習運指的基礎

要彈奏主樂句第二小節第一拍的第五弦五格（無名指）時，很重要的是，之前按了第三格的食指不可以離開弦（照片②）。如果食指在這個時候離弦的話，無名指的壓弦便會鬆掉，之後的運指也會亂掉（照片③）。保持前音指頭的壓弦，可以讓後續的左手運指更流暢，是很緊要的重點，一定要記起來。

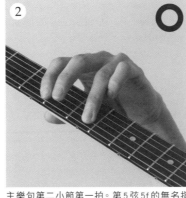

主樂句第二小節第一拍。第5弦5f的無名指在押弦的時候，食指要先按著3f。

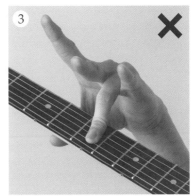

用無名指在壓第5弦5f的時候，要是食指離弦的話，運指就無法順利流暢。

【觸弦力道】在彈奏低音弦即興短句（Riff）的時候，建議將力道控制在"碰著"與"壓著"的中間。目標是低音感與進擊感兩立的音色。

梅之卷　竹之卷　松之卷　總合之卷　轉生之卷

由基礎注入愛 ~16分音符~

其三

學會交替撥弦法的16分音符根音彈奏

地獄格言
・把16分音符的音感鑲進自己的細胞裡！
・要有規律的下上擺動彈片！

目標節拍 ♩ = 110

LEVEL

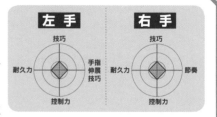

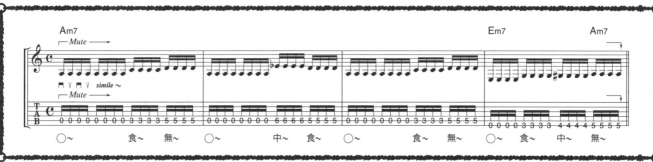

接續"其二"，這一章讓我們來試著挑戰用16分音符彈奏根音的練習吧。與8分音符相比，16分音符由於音長較短，所以正確地使用向下＆向上撥弦規律往返的交替撥弦法是很重要的事情。請注意不要讓節奏慢下來！

無法彈奏主樂句的人，在這邊修行吧！

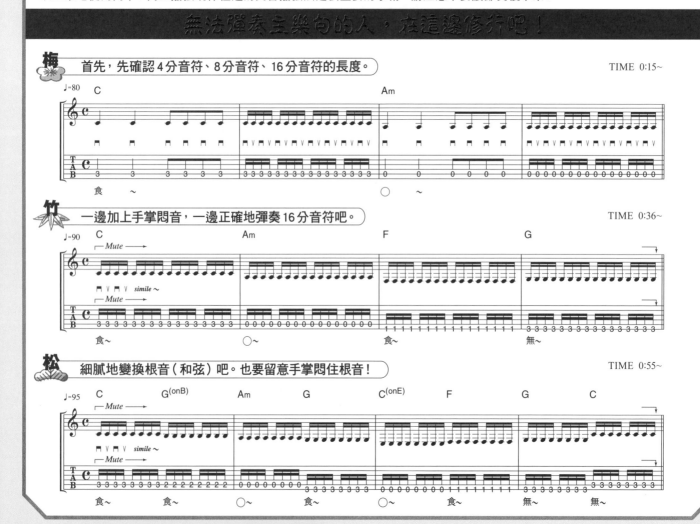

注意點1 理論

記住16分音符的長度及拍子的構造吧

構成此主樂句的"16分音符"，是在1拍(4分音符)中有四個音的音符。一拍內的四個音，每一個都有專屬他們的名字，請先記住吧(圖1)。初學者大都無法數好16分音符的拍子，所以只要先反覆練習主樂句第一小節第一拍的第五弦開放音就好了。

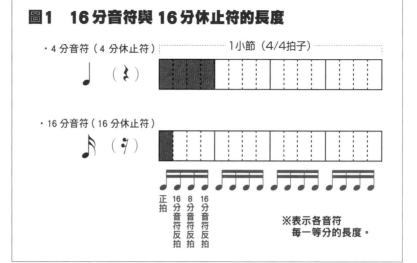

圖1　16分音符與16分休止符的長度

注意點2 右手

加上一點角度來撥弦！

反覆使用向下撥弦(⊓)與向上撥弦(∨)的交替撥弦法，最重要的是要讓右手用最小幅的動作來擺動。特別是速彈的時候，要以手腕為支點(手腕要稍微用力)，對弦來說則要加上一點角度來進行撥弦(圖2)。一面注意手腕不要太過用力，一面試著演奏看看吧。

圖2　精鍊的高速交替撥弦

右手手腕的支點

此手腕的擺動就成為了"交替撥弦的軌道"

向上　　向下

以手腕為擺動的支點的話，動作就能變得更密集了。

注意點3 右手

放低右手的軌道，流利的進行弦移吧！

主樂句中第3~4小節第五弦五格到第六弦開放音的弦移，要注意讓右手的移動軌道變小。為了可以流暢地弦移，要保有在結束向上撥弦的同時，有要瞬間向下撥弦動作的意識產生(圖3)。使用鏡子或手機的前鏡頭來確認一下自己右手的動作吧。

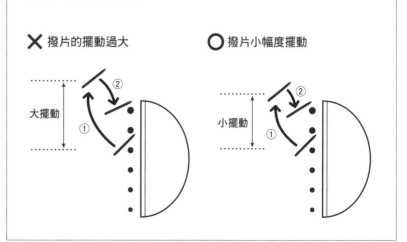

圖3　流暢的弦移

✕ 撥片的擺動過大　　○ 撥片小幅度擺動

大擺動　　小擺動

由基礎注入愛 ~8分+16分音符~

可以培養節奏感的 8 分+16 分音符

地獄格言
· 用空刷來 hold 住正確的節奏！
· 領會右手微微擺動的方法

目標節拍 ♩ = 120

MP3 TRACK 04　範例演奏
MP3 TRACK 04　伴奏卡拉OK

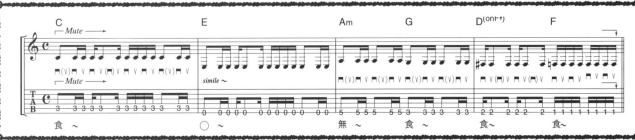

用8分音符及16分音符組合發展而成的進階型根音彈奏練習。為了要正確的彈奏此樂句，除了要注意加了（⊓）與（∨）這些指定空刷的拍點位置外，持續的以16分音符交替撥弦法來維持節奏的穩定性更是重要。在這邊一定要養成即使加入了空刷也不會打亂演奏的無敵節奏感！

無法彈奏主樂句的人，在這邊修行吧！

梅　先練習主樂句第一小節第一拍的節奏吧。注意向上撥弦的空刷拍點！　　TIME 0:15~

竹　主樂句第一小節第二拍的基礎練習。要確實執行向下撥弦的空刷拍點。　　TIME 0:33~

松　8分＋16分音符樂句的進階練習。請留意前兩小節及後兩小節的節奏變化並不相同。　　TIME 0:52~

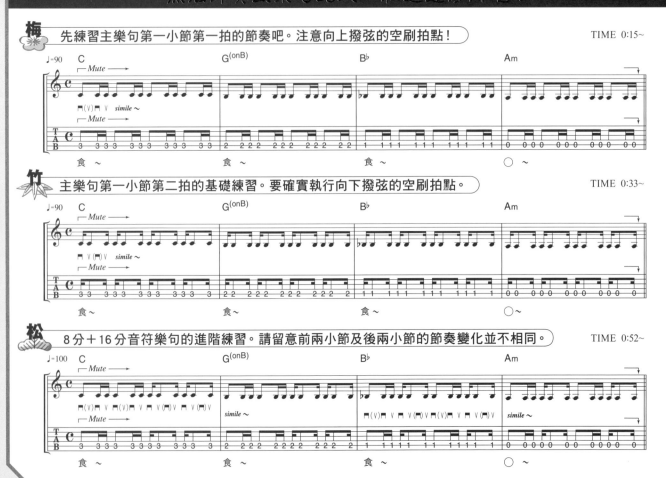

　與這篇相關…… 與 愛 P.26& 入 P.34 一起練習的話經驗值激增！

注意點1 右手

穩定節奏的關鍵
在於空刷！

　主樂句中第一小節第1拍&第2拍，混合了8分音符&16分音符的樂句，在加入空刷的同時又能保持著16分音符的交替撥弦的話，就可以演奏出正確的節奏（圖1）。不過，如果太過注意要在何時加入空刷這件事，反而會打亂右手的流暢擺動，所以試想著讓向下&向上撥弦的動作自然地持續下去就好。

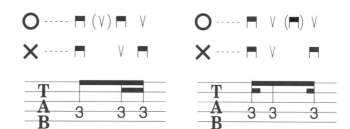

圖1　8分＋16分音符樂句的撥弦

沒有加入空刷的話，撥弦的律動流暢度會打亂。

注意點2 右手

以右手側面為支點，
小幅度地擺動右手吧

　主樂句中，由於使用手掌悶音的同時也加入了空刷，所以為了不要讓悶音消失，小幅度地擺動右手也是一個重點（照片①～④）。以輕觸琴橋的右手側面為支點，做下上移動，就可以在維持手掌悶音的同時進行小小的空刷。

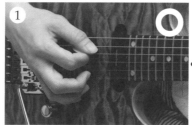

在第5弦上的空刷。要同時加上手掌悶音……。

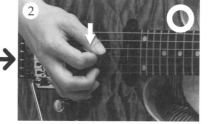

加入小幅度空刷。感受一下16分音符的感覺。

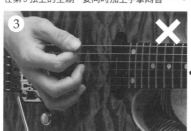

即使在第5弦加上悶音……。

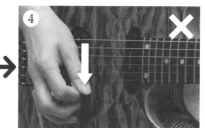

要是右手擺動幅度太大，悶音就會跑掉！

~專欄1~
地獄戲言

有留意到彈片的角度或位置嗎？
右手的使用方法與音色的深～度關係

　吉他的音色會因為彈片的撥弦角度或位置而有所改變。例如，撥弦的角度是銳角，音色就會變得尖銳，靠琴橋附近彈的話就會變厚重，靠琴頸端彈的話就會是比較鬆散的音色。再者，配合弦移來變化手腕依附位置的話，除了可以穩定彈片的角度，也可以做出等值的音色了（圖2）。

圖2　手腕的位置

固定手腕的位置，彈奏第1弦時彈片與弦的角度就會變成垂直。如此一來就無法彈出好聽的音色。

配合要彈的弦而變化手腕的角度，可以穩定地撥弦，所以可以彈出均等的好聽音色。

由基礎注入愛 ~三連音~

可以學到交替撥弦法應用的三連音

地獄格言
· 牢記三連音獨特的音感吧！
· 學會 Outside Picking！

目標節拍 ♩ = 120

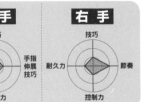

LEVEL

MP3 TRACK 05 範例演奏
MP3 TRACK 05 伴奏卡拉OK

也許是要把一拍分割成 "3" 這樣的奇數，或者是每拍拍首撥序改變這些原因，對三連音（還有由其所衍生出的 Shuffle）感到棘手的初學者並不少。藉由本章多練習幾次以三連音為基礎的根音彈奏，抹煞掉對三連音的棘手印象吧！

無法彈奏主樂句的人，在這邊修行吧！

梅 先確認 4 分三連音的拍值長度吧。　　　　　　　　　　　　　　　　　　TIME 0:15~

竹 變化每一小節的根音（和弦）吧。也應該要習慣使用交替撥弦方式來彈三連音！　　TIME 0:35~

松 有根音（和弦）的細膩改變。也確實地加上手掌悶音吧。　　　　　　　　　　　　TIME 0:54~

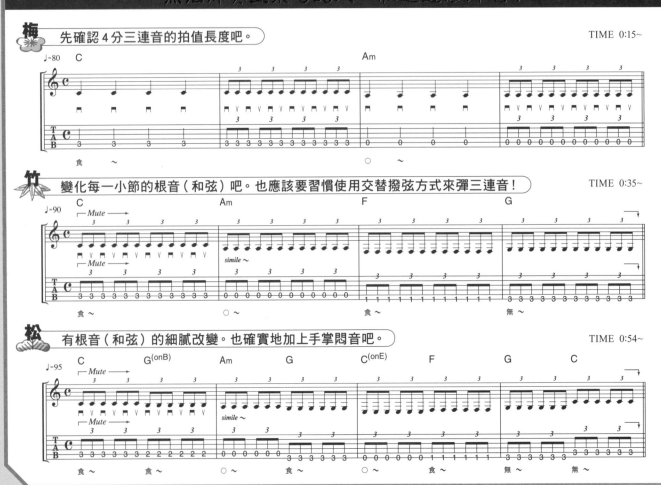

注意點1　理論

把一拍分割成奇數等分的可疑人物!?要習慣三連音

首先，來解說一下構成主樂句的"三連音"(圖1)。所謂的三連音，是指將一拍(4分音符)中分割成3個音的音符。跟8分音符及16分音符不同，是將4分音符分割成奇數等分，所以初學者大多都會在演奏中亂了節奏。先練習幾次主樂句中第一小節第一拍的第6弦開放音做為學習三連音的開始吧。

圖1　三連音的長度

・4分音符（4分休止符）　　　1小節（4/4拍子）

・三連音

※各音符每一等分的長度。

注意點2　右手

在三連音上正確的做好撥弦順序

用交替撥弦法來演奏三連音樂句的話，第1&3拍，拍首使用向下撥弦，第2&4拍的拍首則要使用向上撥弦法(圖2)。因不順而會漸漸想用向下撥弦來彈奏第2&4拍拍首的人不少。但為了要讓節奏的律動正確，一定要試著按照"上→下→上"這樣的順序來撥弦。在演奏中也可以用踏步來數拍子。

圖2　三連音的交替撥弦法

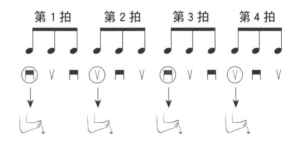

第1拍　　第2拍　　第3拍　　第4拍

※第1&3拍拍首是向下撥弦，
第2&4拍拍首是向上撥弦，用這樣的方式彈奏吧。

注意點3　右手

隨著弦移的撥弦，就用低空飛行來越過高音弦吧！

在主樂句第4小節第1~2拍的地方，使用了從兩弦外側跨弦的"Outside Picking"(照片①~④)。用向下撥弦彈奏完低音弦之後，稍稍浮起彈片，越過下方的高音弦，再做向上撥弦的姿勢，就不會出錯了。

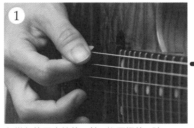

主樂句第四小節第一拍。向下撥第6弦。

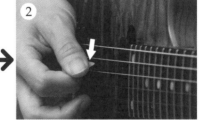

第二拍。圓滑地將彈片跨過第5弦。

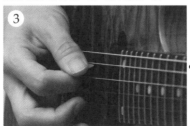

讓彈片碰到第5弦……。

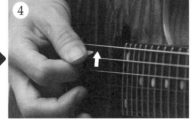

往上擺動撥弦。

大家的共同入口 "強力和弦"~之壹~

Backing 的基礎－強力和弦

地獄格言

・牢記彈出好聽強力和弦的訣竅！
・確實地貫通兩條弦！

目標節拍♩ = 130

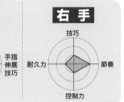

MP3 TRACK 06　範例演奏

MP3 TRACK 06　伴奏卡拉OK

LEVEL

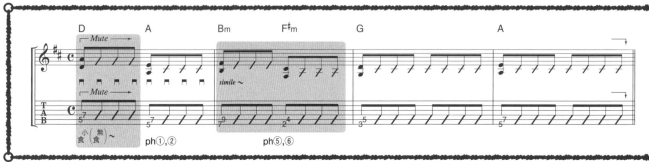

說由和弦基礎的 "根音"，再音階上從根音開始數的第五個音 "5th" 這兩個音所構成的 "強力和弦"，是吉他搖滾樂中最常被使用的和弦也不為過。用 8 分音符的樂句來練習看看強力和弦吧！

無法彈奏主樂句的人，在這邊修行吧！

梅 強力和弦的基礎練習。首先要先習慣的是第5＆第4弦上的橫移動作。　　　TIME 0:14~

竹 接下來，練習有弦移動作的強力和弦變化。也要加上手掌悶音。　　　TIME 0:31~

松 稍稍變化的進階練習。要將左手的和弦維持到最後！　　　TIME 0:46~

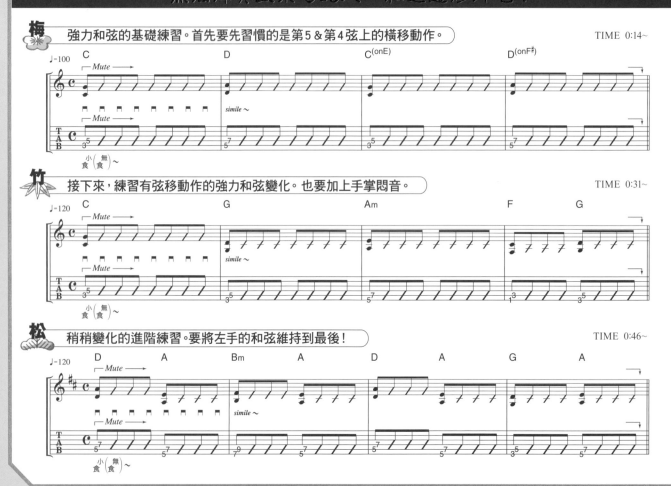

注意點1 ✋ 左手

等化食指及小指（無名指）的力道！

　　所謂的強化和弦，指的是由和弦根音及5th這兩個音做成的和弦。基本上較低音的根音用食指，高音的5th則是用小指或是無名指來壓（照片①&②），為了要讓兩個音可以響得好聽，最重要的是要等化食指及小指（無名指）的壓弦力道。初學者請在可以讓兩個音發得很清楚之前反覆練習幾遍吧。

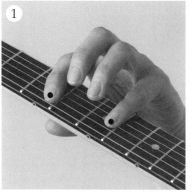
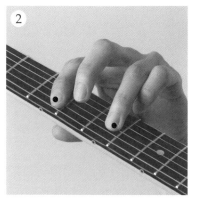

用食指及小指來壓的強力和弦。有可以輕易做出低音弦悶音的優點。

用食指及無名指來壓的強力和弦。運指力比較弱的初學者，用這個方法也OK。

注意點2 ✋ 右手

像要把彈片埋進去弦裡面一樣的向下撥弦吧。

　　彈奏像主樂句那樣加上手掌悶音的強力和弦，發出的聲音會比較弱。因此，試著用將彈片埋進弦裡的感覺來彈。與其說是"同時彈兩根弦"，不如說是"把兩根弦當成一根粗的弦來彈"。（圖1& 照片③&④）。

圖1　2條弦的向下撥弦法

把2條弦當成1條粗的弦，試著像是要把彈片埋進去弦裡一樣，將彈片用銳角方向來向下撥弦吧。

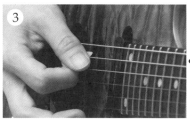
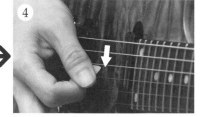

強力和弦的向下撥弦。把"兩根弦當成一根粗弦"。

然後，把彈片像是要埋進弦裡一樣的撥弦，就可以確實的在同時間彈奏兩根弦了。

注意點3 ✋ 左手

一邊讓手指在弦上滑，一邊變換和弦

　　主樂句第二小節，左手有一個很大的移動，要留意一下（照片⑤&⑥）。初學者很容易在變換和弦的途中就亂了保持左手的和弦指型，讀者可以先試著不要讓手太過用力地讓手指在弦上滑動，以維持兩根手指間的和弦指型。

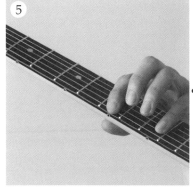
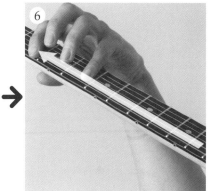

主樂句第2小節。第2拍上壓著第6弦7f&第5弦9f的時候，先用眼睛確認一下下一個2f的大概位置。

第三拍。大幅度移動左手的時候，手不要離開弦，輕輕地浮起移動就可以了。

【無名指來壓】　"在強力和弦上的無名指壓弦"雖然在以前的地獄系列沒有被推薦，但因為初學者的小指壓弦力比較弱，所以在初學者導向的此書中可以被接受。

大家的共同入口 "強力和弦" ~之貳~

開啟／關閉悶音的強力和弦

 地獄格言

· 學會含有開放弦的強力和弦！
· 完全控制悶音的開／關

目標節拍 ♩ = 130

 左手

 右手

 LEVEL

MP3 TRACK 07 範例演奏

MP3 TRACK 07 伴奏卡拉OK

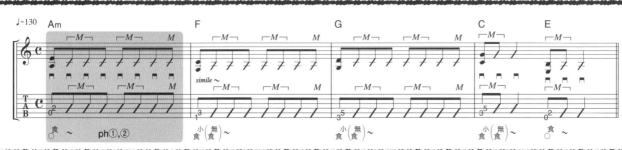

延續 "其六"，這一章也繼續練習用強力和弦組成的基礎Backing樂句吧。第一小節中，彈出漂亮的4弦2f及第5弦開放音是很重要的。活用手掌悶音開／關的同時，也好好的掌控音的強弱！

 無法彈奏主樂句的人，在這邊修行吧！

梅 在第2 & 4小節中，請確實地執行悶音的開／關吧。

TIME 0:14~

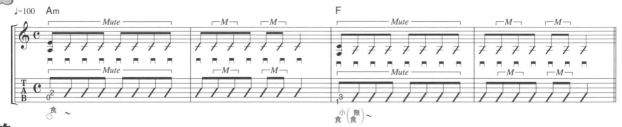

竹 在控制悶音開關的同時，也要注意不要延遲了和弦變換！

TIME 0:31~

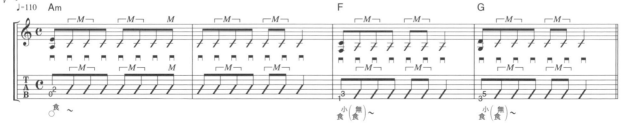

松 類似強力和弦即興短句的型態。也可以試著大力彈奏不是悶音的音。

TIME 0:47~

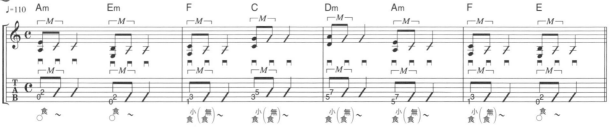

注意點1 左手

讓食指躺下，
做出高音弦的閃音！

像主樂句第一小節一樣含有開放弦的強力和弦，用食指來壓弦吧（照片①）。同時，平放指頭來做高音弦的閃音也是很重要的重點。雖然也可以用中指來壓弦，但中指很難平放指頭做餘弦的閃音動作，也常常發生沒有辦法順利地連接其他樂句的情況，所以不建議（照片②）。

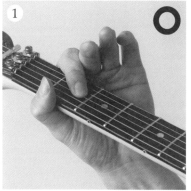

含有開放弦的強力和弦。使用食指，可以確實地按出和弦。

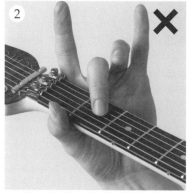

用中指按弦的話，不容易順勢做好閃音，也會無法順利地連接樂句。

注意點2 右手

做手掌閃音的時候
用力的撥弦吧

為了確實做好主樂句中"閃音"與"非閃音"，最重要的是要先掌握住右手掌閃音與沒閃音時與琴橋的距離（圖1）。加上手掌閃音的和弦，由於弦的震動會被壓抑，所以聲音會變小，稍微用力一點撥弦就可以解決這問題了。

圖1　右手跟琴橋的距離

閃音時

右手側面在琴橋上加上適當的力道。

沒閃音時

右手稍微離開琴橋。

注意點3 左手

活用左手，
將餘弦的震動完全Cut！

演奏強力和弦的時候，處理沒按餘弦閃音也是很重要的。低音弦用食指的指尖，高音弦則用指腹來紮實地抑制震動吧（照片③）。依據不同的樂句，也可以用中指或無名指來進行低音弦的閃音（照片④）。學會像這樣的餘弦閃音技巧，發出清晰的音色吧。

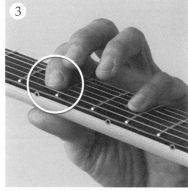

演奏第5弦或第4弦根音的強力和弦時，使用食指的指尖來做低音弦的閃音吧。

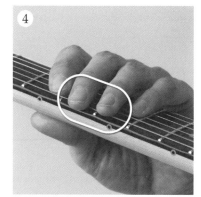

藉由活用中指或無名指，就可以確實抑制掉低音弦多餘的震動。

【和弦】　同時按住音高不同的兩個以上的音。順道一提，所謂根音，是組成和弦基礎的音，也常以英文的大寫字母來表示由此音所建構的和弦名稱。

其八
大家的共同入口 "強力和弦" ~之參~

可以鍛鍊壓弦力的變化型強力和弦

· 精通變化型強力和弦！
· 彈清楚和弦及單音！

目標節拍 ♩ = 135

LEVEL

左手　　右手

□ MP3 TRACK 08　範例演奏
□ MP3 TRACK 08　伴奏卡拉OK

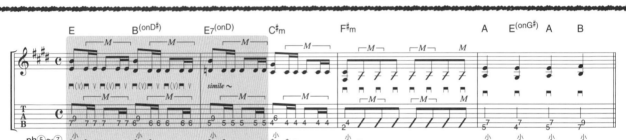

　　將強力和弦及根音彈奏組合而成的樂句型態。第一小節~第二小節第二拍，將小指固定在4弦9f然後食指的位置沿著每一琴格往下降，所以要留意手指伸展技巧。也要確實控制悶音的開／關。

無法彈奏主樂句的人，在這邊修行吧！

梅 主樂句第1&2小節的和弦變化基礎練習。請注意手指伸展技巧。　　TIME 0:13~

竹 主樂句第1&2小節的節奏基礎練習。把4連音中第2拍點向上撥弦的空刷動作練到純熟吧。　　TIME 0:31~

松 掌控和弦變化的同時，也要習慣多變的強力和弦轉換模式！　　TIME 0:46~

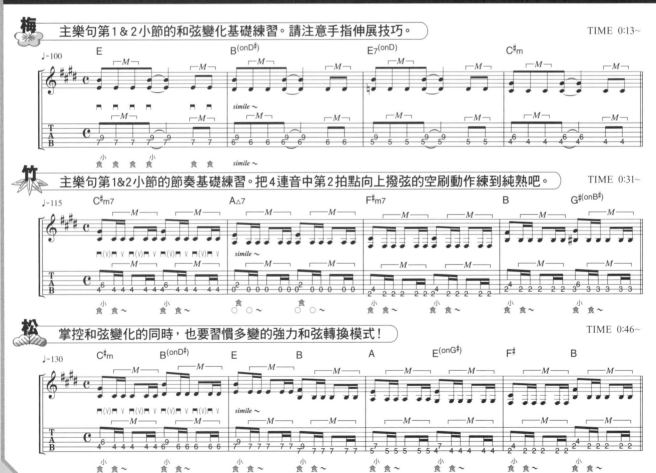

注意點1 右手

要留意刷弦（Stroke）時的力道大小！

在強力和弦與單音切換時，如何適切改變右手刷弦力道的大小是最重要的（照片①～④）。強力和弦要用大刷弦單音則是小刷弦。不過，初學者在右手擺幅變小的同時，常常也會讓聲音變得太過小聲。因此，彈奏單音的時候要注意力道的掌控。

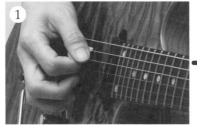

強力和弦時的向下撥弦。

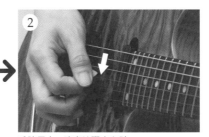

手腕用力，確實地彈出和弦。

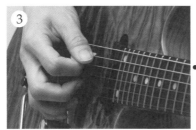

單音時的撥弦。右手的擺動要稍微變小。

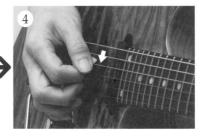

當右手的力氣變小時要注意不要讓聲音也變小！

注意點2 右手

大拇指及手腕的使用方法是關鍵！學會正確的手指伸展方法吧

主樂句第1小節～第2小節第2拍，隨著手指伸展弧度慢慢變大，有必要留意一下其壓弦的方式（照片⑤～⑦）。在手指頭張開的同時，左手大拇指位置往下，手腕往前伸展就能順利完成和弦的轉換。這邊小指一直都停留在第4弦第9格沒有改變，所以注意不要讓小指的壓弦跑掉也是很重要的。

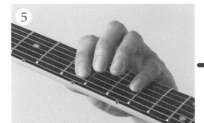

主樂句第1小節第1&2拍的和弦型態。

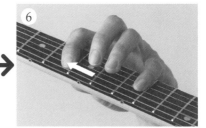

第1小節第3&4拍，微微的張開手指頭吧。

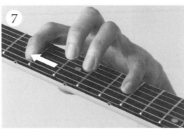

第2小節第1&2拍。留意左手大拇指的位置。

～專欄2～

地獄戲言

強力和弦不只有一種指型！記住其變化吧

這邊要介紹一下強力和弦的變形。圖1的①，是將5th上移較根音更低的形式。由於是用一隻手指頭來壓弦，所以可以讓Riff進行時和弦移動更靈活。加了一個純八度上的根音的②，多了音色厚度是它的特徵。使用6弦全刷的③，由於可以發出有魄力的音色，所以使用在長音上會特別有效。

圖1 強力和弦的變形

◎ 根音＝E音　○ 5th＝B音

①

②

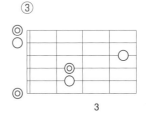

③

【手指伸展弧度】　如果左手的大拇指靠向琴頭側，而且大拇指的指腹整個放在琴頸上的話，左手的指頭就無法順利地張開。伸展手指的時候，將大拇指往琴身方向移動，用手指的側面壓著琴頸吧。

其九

為了牢牢記住反覆樂節 ~之壹~

連結開放弦的王道 Rock Riff

地獄格言
・用左手的一隻手指頭確實地按兩根弦！
・在開放弦上加上悶音，調整聲調的高低

LEVEL

目標節拍 ♪ = 135

 MP3 TRACK 09 範例演奏

 MP3 TRACK 09 伴奏卡拉OK

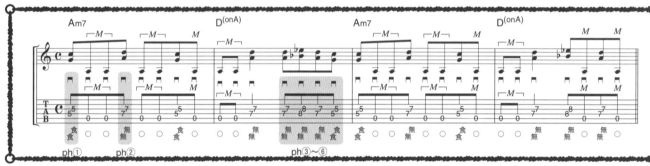

沒有辦法彈奏由開放弦及和弦組合而成的樂句的人，是絕對沒有辦法被賦予HR/HM系吉他手的稱號的。在這一章節中學會確實彈出加上開放弦根音，以及沒有悶音的異弦同格（例：第4＆第3弦5格）的差別，就可以穩固金屬系吉他手的基礎了！

無法彈奏主樂句的人，走這邊修行吧！

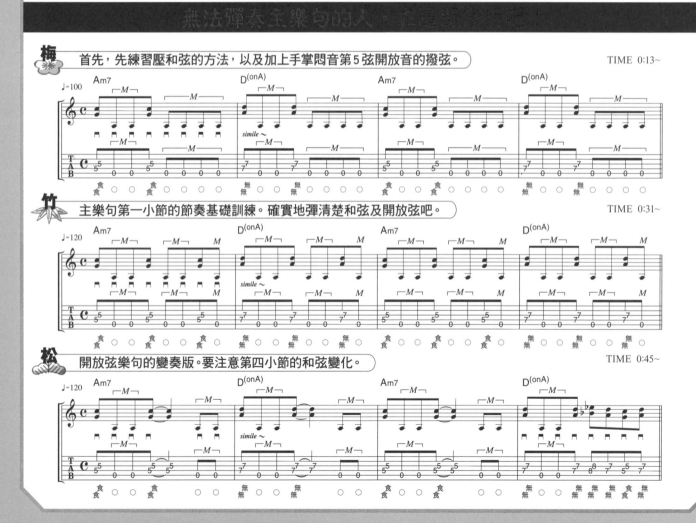

梅 首先，先練習壓和弦的方法，以及加上手掌悶音第5弦開放音的撥弦。　　　　TIME 0:13~

竹 主樂句第一小節的節奏基礎訓練。確實地彈清楚和弦及開放弦吧。　　　　TIME 0:31~

松 開放弦樂句的變奏版。要注意第四小節的和弦變化。　　　　TIME 0:45~

注意點1 左手

傾斜一隻手指頭，確實地壓住兩根弦吧！

　　主樂句的重點是用食指或無名指來按異弦同格的和弦（照片①＆②）。手指稍微傾斜，使用指腹的部分來壓弦。如果讓手指躺下太多的話，就會不小心按到三根弦，所以要稍微彎曲第一關節，確實地只按住兩根弦。※

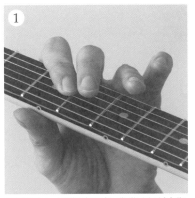

主樂句第1小節第1拍正拍，微微地傾斜食指，確實地按住第4＆第3弦5f吧。

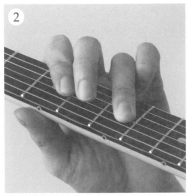

第1小節第2拍反拍。稍微彎曲無名指的第一關節，就可以只按第4＆第3弦這兩根弦。

注意點2 左手

手指頭離開弦的話就NG！一邊在弦上滑一邊移動位置吧

　　主樂句第2小節第3＆4拍，和弦有小小的變化，所以要注意左手的運指（照片③～⑥）。無名指不需要離開弦，只要橫向的滑動就可以了。在按第4拍正拍的第4＆第3弦7格（無名指）時，先讓食指在第5格上待機的話，就可以讓和弦流暢地轉換。

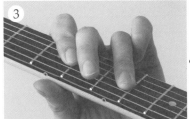

主樂句第2小節第3拍。用無名指來壓第4＆第3弦。

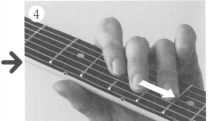

無名指不要離開弦，上升一格吧（4&3弦8f）。

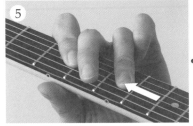

回到4&3弦7f的時候，如果把食指放在5f上的話…。

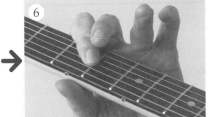

就可以順利地變化和弦了。

～專欄3～ 地獄戲言

將變奏曲灌進腦袋及指頭裡！與異弦同格有關的考察

　　異弦同格，不只是用食指或無名指來壓弦，也可以用無名指及小指（照片⑦）。這可以在無法彎曲無名指第一關節，或是要同時進行異弦同格的推弦時使用。順帶一提，用一根中指來壓弦的話，有可能會無法順利地連接樂句，所以要小心（照片⑧）。

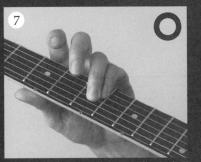

〇

用無名指及小指來壓弦的異弦同格。好處是比較容易推弦。

✕

用中指來壓異弦同格的話，不但會無法適當地發出聲音，也會無法將每一個音順暢地連接起來。

【稍微彎曲第一關節】　如果過於勉強地彎曲手指頭的話，會容易受傷，所以最重要的是要放柔軟一點。順帶一提，第5弦根音的大和弦，也是用微彎無名指第一關節的方式來壓弦。

其十
為了牢牢記住反覆樂節 ~之貳~

以16分音符為主體，有急速感的開放弦Riff

地獄格言
・鍛鍊右手，牢牢地記住開放弦！
・做出流動般的和弦變化！

目標節拍 ♩ = 135

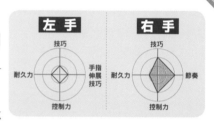

LEVEL

MP3 TRACK 10 範例演奏

MP3 TRACK 10 伴奏卡拉OK

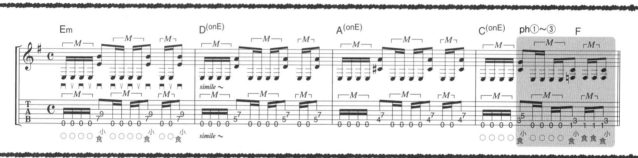

接續"其九"，這章也來挑戰一下組合了開放弦及強力和弦的 HR/HM 系王道樂句吧。用16分音符撥奏第6弦開放音，再重點式的彈奏強力和弦，產生急速感！第3小節調整琴頸上大拇指的位置，以期能完整地張開食指及小指吧！

無法彈奏主樂句的人，在這邊修行吧！

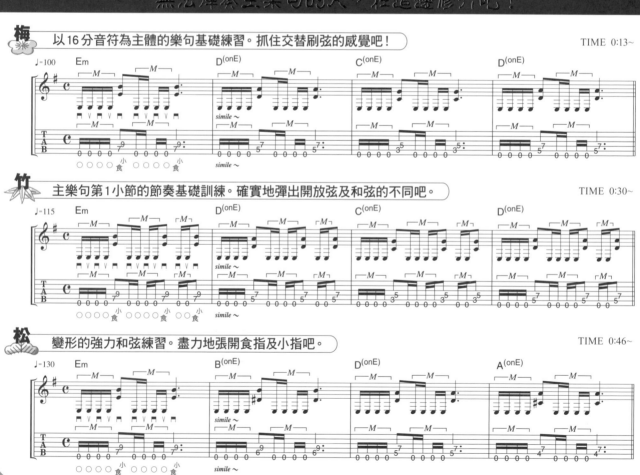

梅 以16分音符為主體的樂句基礎練習。抓住交替刷弦的感覺吧！　　TIME 0:13~

竹 主樂句第1小節的節奏基礎訓練。確實地彈出開放弦及和弦的不同吧。　　TIME 0:30~

松 變形的強力和弦練習。盡力地張開食指及小指吧。　　TIME 0:46~

26　與這篇相關…… 與 地 P.34& 入 P.34 一起練習的話經驗值激增！

注意點1 右手

用往身體前進的軌道來加速撥弦

　　像主樂句一樣的16分音符的高速樂句，將右手的撥弦往琴身方向直線下壓（向下撥弦）、往上拉（向上撥弦）就OK了（圖1）。像這樣用將彈片埋進弦下的感覺來向下撥弦，要進行下一次向下撥弦的時候，弦就會自然地往彈片方向彈去（有利下一個向上撥弦動作），就可以加快交替撥弦的速度了。

圖1　高速交替撥弦的竅門

○ 直線的軌道　　　　× 鐘擺的軌道

右手撥弦往琴身的方向移動。

彈片的擺動太大，多了不必要的動作。

注意點2 左手

保持住左手指型的同時要確實地移動弦！

　　主樂句第4小節中，要小心不要讓弦移中的強力和弦的指型破壞掉（照片①～③）。F的強力和弦，如果在第6弦開放格及第1格的中間地帶壓弦的話，可能會讓根音的音程失準，所以一定要在靠琴衍的正側邊壓弦。

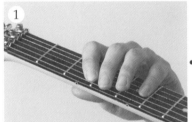

主樂句第4小節第2拍。C和弦指型。

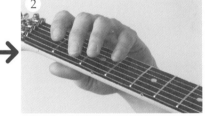

在彈奏第6弦開放音的時候移動左手也可以。

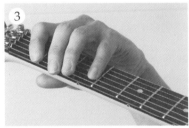

第3拍反拍，壓第6弦1f&第5弦3f吧。

～專欄4～

地獄戲言

你有用正確的姿勢來練習吉他嗎？來確認一下坐著時拿吉他的方法

　　不管是站著還是坐著，都要可以用同一個姿勢來拿吉他。因此，不要駝背或是臥姿，而是要挺胸，將吉他面對身體的正面，稍微傾斜地拿（照片④～⑥）。掛上背帶的話，就可以意識到坐姿有沒有正確了。

駝背的時候，看指板的方法及撥弦的角度與站姿時不同。

躺著彈的話，由於指板會變成平行，給手腕帶來負擔。

這是建議的姿勢。直挺挺的拉長背部吧。

吉他界不滅的守門人 "F和弦"

可以鍛鍊左手壓弦力的琶音

地獄格言
・跨過吉他的銅牆鐵壁 "F和弦" 吧！
・連結各個音，讓和弦響徹吧！

目標節拍 ♩ = 185

LEVEL

 MP3 TRACK 11 範例演奏

 MP3 TRACK 11 伴奏卡拉OK

左手　右手

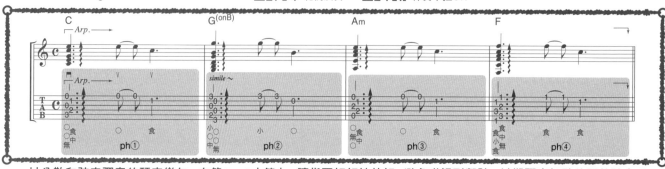

以分散和弦來彈奏的琶音樂句。在第1～3小節中，讓指頭好好地站好，避免碰觸到鄰弦，以期彈出好聽的開放弦音吧。第四小節中登場的是被吉他手稱為 "第一個障礙" 的F和弦。使用食指的側面來按住第一到六弦。在緊緊地把音連在一起的同時，也彈出響亮的和弦吧！

無法彈奏主樂句的人，在這邊修行吧！

梅 先練習C及Am，立起手指，彈出好聽的開放弦音！　TIME 0:20～

竹 確實地掌握好四個和弦的變換吧。要細心地留意第4小節F和弦的封弦動作。　TIME 0:43～

松 琶音的基礎練習。熟悉了手指按法的話，就像主樂句那樣按著整個和弦來彈奏吧。　TIME 1:00～

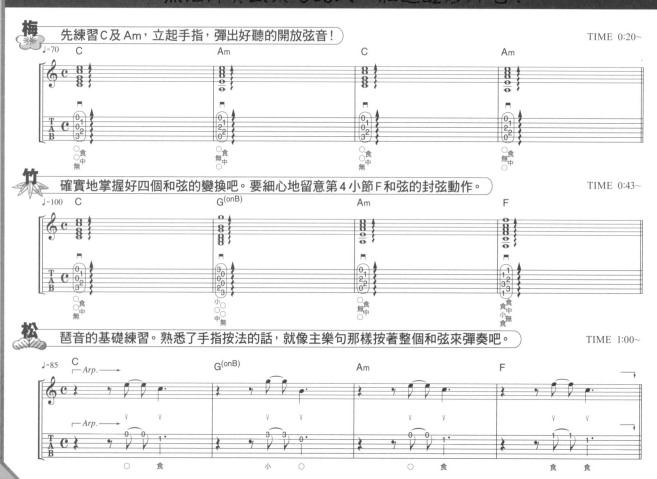

與這篇相關…… 地 P.22& 愛 P.28 一起練習的話經驗值激增！

注意點1　左手

記住手指的使用方法，確實地彈出和弦

　　首先，先來確認一下在主樂句中登場的四個和弦（照片①～④）。C（第1小節），重要的是立起食指來按第2弦1格。G（onB）（第2小節）則是要試著讓小指出力。Am（第3小節），立起手指彈出漂亮的開放弦吧。F（第4小節）則是將重心放在食指的側面來封住6條弦就可以了。練習看看！確實地彈出每一個和弦的和弦音吧。

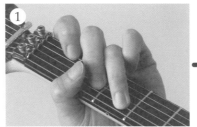

主樂句第一小節的C。確實地立起手指吧。

第2小節的G(onB)，伸展無名指及小指。

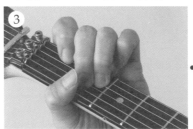

第3小節的Am。注意不要讓食指碰到第1弦！

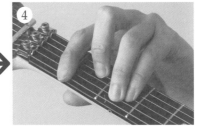

第4小節的F。注意食指的封弦動作。

注意點2　理論

嚴禁中斷彈奏！琶音的正確彈法

　　主樂句是將和弦各個音流暢地連結起來彈奏的琶音樂句（圖1）。要是途中中斷了的話，就不是琶音了，因此要留意各個和弦音有無確實地彈出。試著練習看看無論是哪一個和弦，都可以確實地讓各弦發出聲音，尤其是第1&第2弦。

圖1　琶音的構造

・主樂句第1小節

✕ 音被中斷

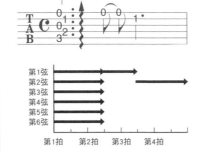

○ 將音延伸連接起來

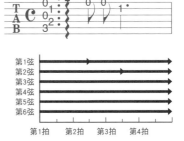

第1弦
第2弦
第3弦
第4弦
第5弦
第6弦

第1拍　第2拍　第3拍　第4拍

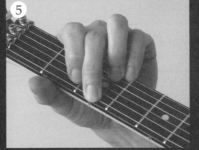
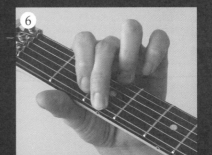
【G(onB)】　因為跟Backing（伴奏卡拉OK）中的Bass音關係，所以標記成G(onB)，但實際上，吉他是彈G和弦。順帶一提，像這樣標記的和弦稱為"On Chord"。

29

其十二
挑戰卡農！~Backing 篇~
加強 Backing 能力綜合小曲

地獄格言

・流暢地變換和弦！
・準確地轉換節奏型態

目標節拍 ♩ = 135

| 左手 | 右手 |

MP3 TRACK 12 範例演奏
MP3 TRACK 12 伴奏卡拉OK

「CANON A 3 CON SUO BASSO UND GIGUE」 作曲：Johann Pachelbel

LEVEL

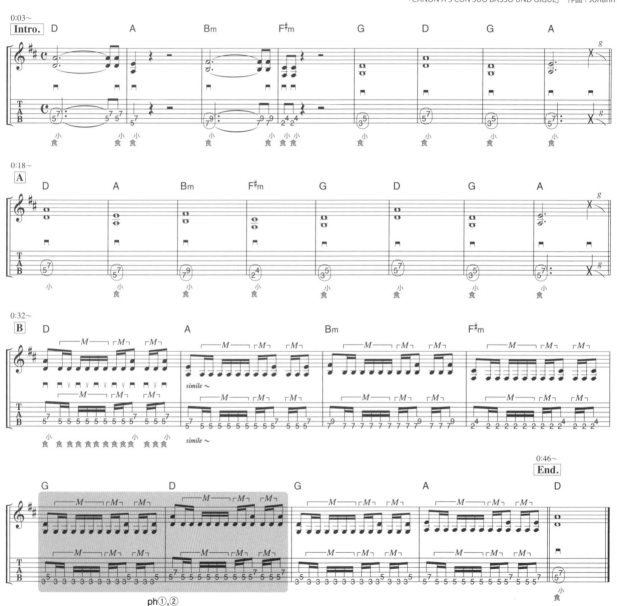

挑戰一下古典樂中永遠的名曲「卡農」的搖滾版吧。雖然是以每8小節為單位來反覆和弦的簡單結構，但由於每一段 Backing 的節奏彈奏方式都不同，所以更理所當然地要注意左手及右手的使用方法。集中精神演奏到最後吧！

注意點1 📖理論

要同時記住和弦名稱以及壓弦的方式！

　　由於這首曲子是以 8 小節為單位來反覆和弦進行的結構，所以要先記住所使用的 5 個強力和弦的位置（圖1）。演奏的時候要看的不只是 TAB 譜上的數字，也要確認和弦名稱，在彈奏其他曲子的時候，就可以熟稔而流暢地變換和弦了。

圖1　使用和弦的圖表

◎根音

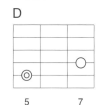
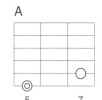
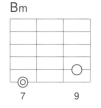
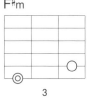
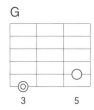

注意點2 ✋左手

對付雜音有問題嗎？用食指來悶音吧

　　圖第 5~6 小節中，要注意別讓弦移中的和弦手勢亂掉（照片①&②）。第 6 小節的 D 和弦有時候不小心會觸動到第 6 弦開放音，所以用正在按第 5 弦第 5 格的食指的指尖來抑制第 6 弦多餘的震動，是一大重點。要將這個部分反覆練習到習慣為止。

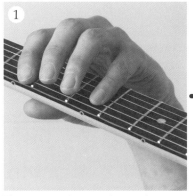

圖 確實地用食指按住 6 弦 3f，用小指按住 5 弦 5f 吧。

圖 滑順地移動到 5 弦 5f 及 4 弦 7f 吧。

~專欄6~

地獄戲言

彈出厚實音色的必殺技！學會八度音奏法吧

　　介紹強力和弦的八度音奏法（圖2）。八度音奏法，是藉由同時彈奏根音及高它八度的根音來做出厚實音色的技巧。重點是要將兩個音之間的弦確實地悶音，所以讓按著低音弦根音的食指躺下，用食指指腹抑制多餘的震動吧。

圖2　八度音奏法

・第6弦&第4弦　・第5弦&第3弦　・第4弦&第2弦　・第3弦&第1弦

　　"第6弦&第4弦" "第5弦&第3弦" 和 "第4弦&第2弦"
　　"第3弦&第1弦" 的高八度根音壓法有所不同。

【和弦進行】　意指連接多個和弦，做出和諧的音色流動。對以成為創作者為目標的人來說，記住這個使用於很多首曲子的"王道和弦進行範例"
－"卡農進行"是很重要的一件事。

全部都是為了讓地獄信徒的等級提升……
現在，公開本書的製作概念

○ 即使是初學者也可以練習速彈！

本書方向設定為此系列史上最"簡單"的等級，作為舊刊『超絕吉他地獄訓練所』的前導。

不過，雖說是以初學者為對象，但畢竟還是地獄系列。不像給一般初學者用的教科書，只有介紹基礎的技巧，本書也有收錄像是點弦或是掃弦之類的技術型樂句。有不少人認為技巧派的演奏等晉身為中階學習者之後再來練習就好了，但若活用本書漸進式的練習集，縱只是初學者也可以學習到很多速彈觀念。在訓練開始前，請下定決心，積極地埋頭苦練吧！

中上等級的讀者，也絕對不要輕視"入門篇"。尤其是能力進入停滯期的吉他手們，往往對最基本的東西都已經生疏了，熟讀本書，重新再複習基礎技巧吧！

○ 採用練習效果高的合奏系統

做為第1~3章複習曲的「卡農」，全都是一樣的Backtrack（第2章及第3章的Backing，與第1章的主樂句是同一個型態）。雖然當初也有考慮過每一章都要收錄不同曲子，但我想對初學者來說，"反覆彈一首熟悉的曲子"這個方法，比較容易牢記曲子及技巧，所以就朝這個概念編寫了。其實，地獄系列對初學者來說是很容易的哦（笑）。

活用這個想法，在你練熟了第1章的"Backing篇"後，就能與其他的吉他手一起合奏第2章的"旋律篇"以及第3章的"技術篇"了。

再者，第2章的基本練習集（P.34~53）的伴奏卡拉OK Backing，是整個第1章基本練習集（P.8~29）的示範演奏，所以不必受限非得練完第1~3章的所有複習曲，以第2章的練習集為題材，與其他吉他手一起合奏也是可行的（若讀者是吉他老師，請務必要跟學生一起練習）。

當有很多個吉他手聚在一起演奏的時候，會有緊張感是很自然的事，只要積極的參與這種活動，就可以有效果地提升能力。為了不成為只有在自己的房間才彈的好，自我感覺良好的「井底之蛙」系吉他手，請積極地踏出步伐，藉以考驗自己能耐的極限吧！

第貳章

竹之卷

用地獄的Solo運指練習來戰鬥！

【以學會Solo為目標的王道技巧練習集】

要獻身於地獄的話，
是不能說什麼「Solo太難了我不會彈！」這種懦弱話的！
在這邊，學習搖滾樂中經常使用的代表性音階，
或吉他特有的技巧，
就一定可以學會吉他Solo了！
只有抱著鍥而不捨之心的人，
才能夠打開這扇"超絕"的門。

一點都不可怕嘛！音階~大調音階~

可以鍛鍊運指力的 C 大調旋律彈奏

地獄格言
· 牢記大調音階
· 利用顫音來賦予音符表情！

目標節拍 ♩ = 85

LEVEL 🔨🔨

MP3 TRACK 13 範例演奏
MP3 TRACK 13 伴奏卡拉OK

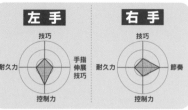

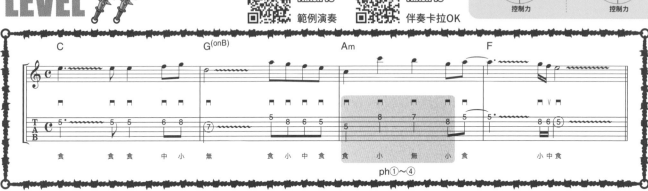

　　"速彈"或"催淚"，雖然吉他Solo有許多種類，但這邊介紹的"旋律彈奏"是所有吉他Solo的基本型態。首先，先練習由最基本的"C大調"音階所構成的樂句，讓每一個音可以流暢地連結在一起！

無法彈奏主樂句的人，從這邊偷偷下手！

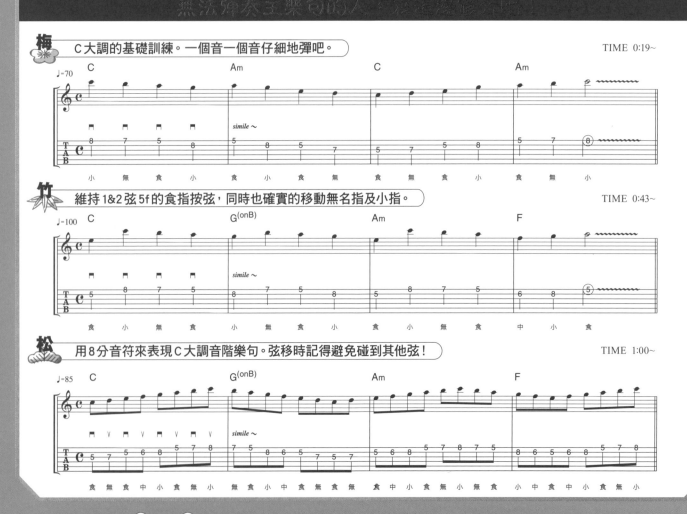

梅 C大調的基礎訓練。一個音一個音仔細地彈吧。　　TIME 0:19~

竹 維持1&2弦5f的食指按弦，同時也確實的移動無名指及小指。　　TIME 0:43~

松 用8分音符來表現C大調音階樂句。弦移時記得避免碰到其他弦！　　TIME 1:00~

注意點1 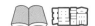 理論

將大調音階的構成放進腦袋裡吧！

　　先來介紹一下主樂句中所使用的C大調音階吧。所謂的C大調音階，也就是一般人所說的"Do Re Mi Fa Sol La Ti"，七個音所組成的（圖1）。吉他的指板上存在著無限個音階音，所以建議初學者可以利用圖1那樣的音階位置圖來記憶所要使用的音。

圖1　所謂的大調音階

（例C大調）◎ 主音 = C音

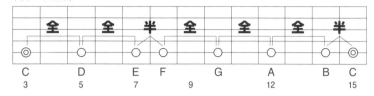

| 　 | 全 | 　 | 全 | 　 | 半 | 　 | 全 | 　 | 全 | 　 | 全 | 　 | 半 | 　 |

| C | D | E | F | G | A | B | C |
| 3 | 5 | 7 | 9 | | 12 | | 15 |

※"全 = 全音"音程差兩琴格，"半 = 半音"音程差一琴格。

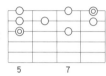

・主樂句所使用的音階位置

5　　7

注意點2 左手

關鍵在於食指的使用方法!? 確實地讓無名指及小指動起來

　　主樂句第3小節中，小指及無名指的運指是重點（照片①～④）。一般來說無名指及小指會有點難出力，但只要把食指輕輕地放在第5格上做為支點的話，就好像取得運指的平衡一樣，變得容易動了。第1拍（第3弦第5格）的食指按弦時，將小指放在8f附近待機就可以了。

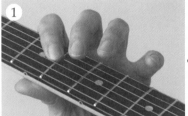

第3小節第1拍。用食指按3弦5f吧。

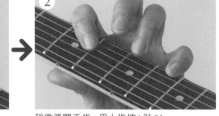

稍微張開手指，用小指按1弦8f。

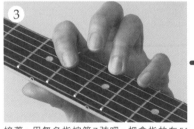

接著，用無名指按第7弦吧。把食指放在5f附近。

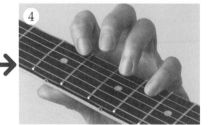

把小指移到第2弦，確實按下8f。

注意點3 左手

不規則的變化，NG! 正確的顫音彈奏方法

　　在旋律彈奏中，使用顫音來為旋律加上"表情"是一項很重要的技法。最基本的顫音彈法，是反覆做上、下推弦動作（P.46），但要注意讓音程變化的波動保持穩定（圖2）。一開始可以先試試看在一定的推弦幅度內的顫音。

圖2　顫音的週期

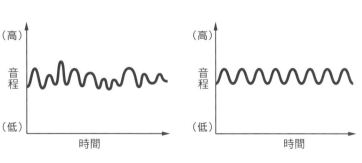

✕ 音程變化不規則　　　〇 音程變化一定

（高）　音程　（低）　時間

（高）　音程　（低）　時間

【音階】　在一個八度音內依音序，由低到高音，階梯似的排列。雖然沒有必要背很多音階型態，但有記住的話，對於吉他演奏或是作曲，編曲都是有用的。

一點都不可怕嘛！音階~自然小調音階~

使用了六弦的Ａ自然小調旋律彈奏

地獄格言

・把自然小調輸入進腦袋裡
・用食指的壓弦為支點來穩定左手！

目標節拍♩ = 130

MP3 TRACK 14 範例演奏

MP3 TRACK 14 伴奏卡拉OK

LEVEL

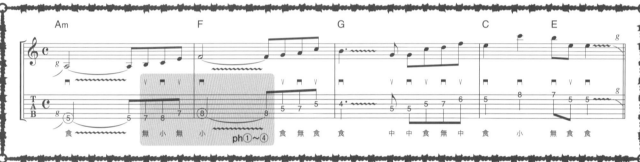

接續"其十三"的大調音階帶來的開朗氣氛，來試著練習由自然小調音階所構成，有著陰暗氣氛（哀愁感）的旋律吧。一邊學習音階的組成，一個音一個音仔細的發音，哀傷地演奏旋律吧！

無法彈奏主樂句的人，在這邊修行吧！

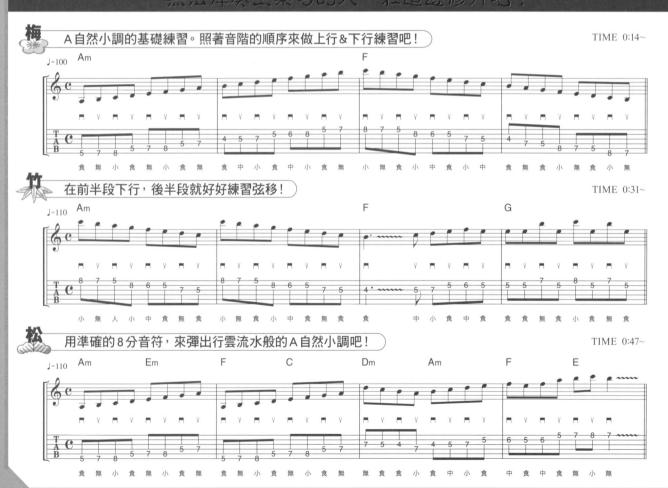

梅 A自然小調的基礎練習。照著音階的順序來做上行&下行練習吧！　　TIME 0:14~

竹 在前半段下行，後半段就好好練習弦移！　　TIME 0:31~

松 用準確的8分音符，來彈出行雲流水般的A自然小調吧！　　TIME 0:47~

　與這篇相關……與 ❤ P.44& 🔥 P.28 一起練習的話經驗值激增！　　※ 此練習集的伴奏卡拉OK的Backing部分，與其七的示範演奏相同。

 注意點1 📖 **理論**

記住在小調五聲音階中加兩個音的七音階

　　構成此篇主樂句的A自然小調音階，是P.39所解說的A小調五聲音階再加上2個音的七音音階（圖1）。要彈奏主樂句的時候，可以先利用圖1來確認音階使用位置。順帶一提，自然小調是由大調音階的第6個音為主音重新排列而成的。

圖1　所謂的自然小調音階

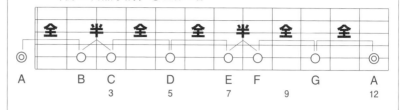

（例 A 自然小調）◎ 主音=A音

全　半　全　全　半　全　全

A　　B　C　　D　　E　F　　G　　A
　　　　3　　　5　　　7　　　9　　　　12

・主樂句所使用的音階位置圖

※ 用括號框起來的音，沒有被使用在這個樂句中，不過背起來會比較好。

5　　　7

 注意點2 ✋ **左手**

以食指為基礎，讓左手穩定吧！

　　主樂句第1~2小節，由於要用小指及無名指來按5&第6弦所以有點難（照片①～④）。雖然在P.35的注意點2也解說過了，如果讓食指離開弦的話，就會破壞運指的平衡，所以要記得將食指先放在5f附近做為支點。第三拍反拍的6弦7f（無名指）進來的時機也有可能會亂掉，所以請小心。

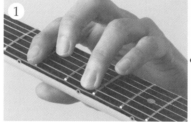

留意不要讓第一小節第3拍反拍進來的時機亂掉。

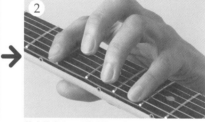

將食指留在5f附近的同時，用小指按6弦5f。

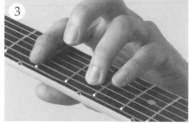

將無名指移到第5弦，按7f。

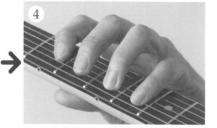

確實地施力於小指，按5弦8f吧。

~專欄7~

地獄戲言

Solo功力進步的秘訣之一⁉ 牢記經常出現的音階位置吧

　　先牢記多種音階位置的話，Solo或即興演奏就容易多了。不過，一口氣記住大量的位置會很辛苦，所以只要先把與A自然小調有關的記起來就可以了，除了圖1的位置以外，還有搖滾吉他手經常會使用的圖2。一邊演奏一邊記起來吧。

圖2　A自然小調的音階位置

◎ 主音=A音

12　　　　　15

【大調音階的第6個音為主音，開始重新排列而成的】　例如，將C大調音階的"①C ②D ③E ④F ⑤G ⑥A ⑦B ⑧C"中的第六個音A作為主音開始排列成為"①A ②B ③C ④D ⑤E ⑥F ⑦G"的話，就是A自然小調音階了。

一點都不可怕嘛！音階~五聲音階~

用 A 小調五聲音階的音型來彈奏旋律

地獄格言
· 一體化搖滾的代名詞 "五聲" ！
· 將 3 音一音組的節奏擠進身體裡！

目標節拍 ♩ = 135

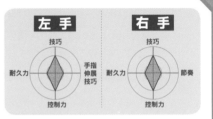

LEVEL

 MP3 TRACK 15 範例演奏
 MP3 TRACK 15 伴奏卡拉OK

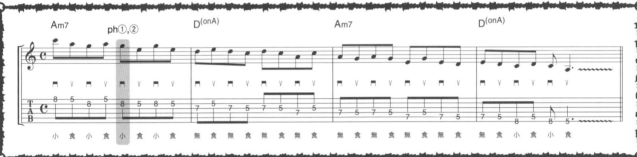

用可以說是 "搖滾吉他的代名詞" 的小調五聲音階來彈奏旋律。將 A 小調五聲的音型位置放進腦袋的同時，也確實地進行弦移是很重要的事。不要困惑於 3 音一音組的分節法，一直到最後都要 Hold 住節奏！

無法彈奏主樂句的人，在這邊修行吧！

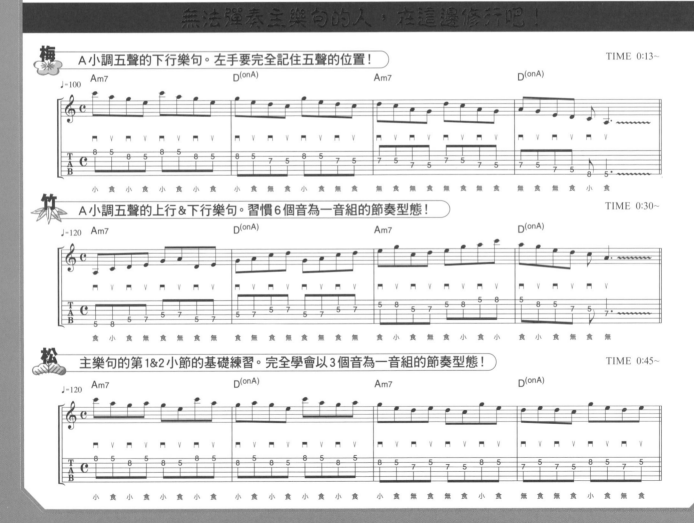

梅 A 小調五聲的下行樂句。左手要完全記住五聲的位置！　　TIME 0:13~

竹 A 小調五聲的上行 & 下行樂句。習慣 6 個音為一音組的節奏型態！　　TIME 0:30~

松 主樂句的第 1&2 小節的基礎練習。完全學會以 3 個音為一音組的節奏型態！　　TIME 0:45~

與這篇相關……與 地 P.24& 愛 P.72 一起練習的話經驗值激增！　　※ 此練習集的伴奏卡拉 OK 的 Backing 部分，與其九的示範演奏相同。

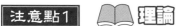 **注意點1** 📖 **理論**

不知道的話，不夠專業！
將五聲音階深深的記在腦海裡

幾乎可以斷言"說到搖滾樂的話，就是五聲音階！"，五聲音階對吉他手來說是一個很重要的音階。這個主樂句，是由A小調五聲音階（5音階）所作成的，所以要先記住A小調五聲的構成，以及使用位置圖（圖1）。順帶一提，所謂的五聲（Pentatonic），是希臘語"5"的意思。

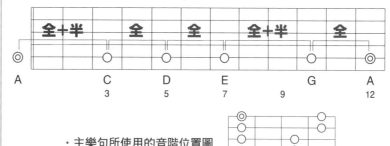

圖1　所謂的小調五聲音階（Pentatonic Scale）

（例 A 小調五聲音階）◎主音＝A音

| 全＋半 | | 全 | | 全 | | 全＋半 | | 全 |

A　　C　　D　　E　　　　G　　A
　　　3　　5　　7　　9　　　　12

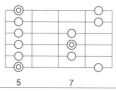

・主樂句所使用的音階位置圖

5　　　7

 注意點2 📖 **理論**

意識到音組如何分段的同時
也要掌握住正確的節奏

主樂句中，是以3個音為一個音組來下行的型態。如果太過於專注於3個音為一音組這件事，常常會不小心演奏成三連音，所以要抓好每一拍的拍值，維持住8分音符的節奏（圖2）。由於弦移也很多，所以要讓右手流暢地動作。

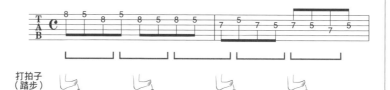

圖2　主樂句中音符的分段方式

・第1&2小節

打拍子
（踏步）

以3個音為一個音組下行

 注意點3 ✋ **左手**

預測下一個動作
進行壓弦！

為了能夠流暢的按弦，預測下一個動作的運指位置是必要的。例如，像主樂句第一小節第三拍正拍一樣，要移動到2弦8f的時候，先用食指同時也按住5f就可以了（照片①&②）。如此一來，只要放開小指，就可撥食指所按的第5格音了。

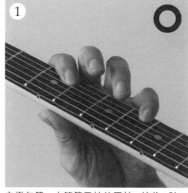

主樂句第一小節第三拍的正拍。按住2弦8f的同時也用食指按住5f吧。

如果小指沒有同時跟食指一起按住2弦5f的話，下一個運指就會不順利。

【以3個音為一個音組】　將奇數的3音一音組放入偶數的8分音符，可以讓節奏產生變化。但是，一定要小心別讓節奏亂掉。

總而言之，這就是基礎技巧~捶弦~

可以鍛鍊指力的捶弦

・使用指尖，大力的敲弦！
・習慣用三根手指頭捶弦的運指

目標節拍 ♩ = 135

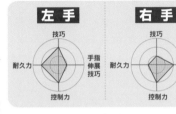

LEVEL 🗡🗡

MP3 TRACK 16 範例演奏
MP3 TRACK 16 伴奏卡拉OK

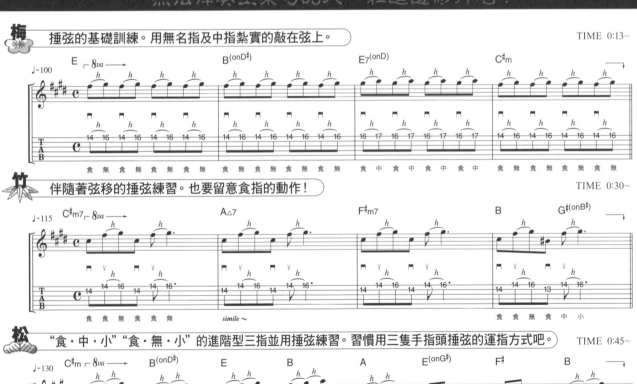

撥了第一個音之後，用手指頭敲弦來發出第 2 個音的 "捶弦"，是吉他的必要技巧之一。在此篇努力的練習這些捶弦技巧吧。讓捶弦的音量變小聲，也不讓捶弦中的節奏亂掉，確實地讓左手指動起來！

無法彈奏主樂句的人，在這邊修行吧！

🌼 梅　捶弦的基礎訓練。用無名指及中指紮實的敲在弦上。　　　　　　　TIME 0:13~

🎋 竹　伴隨著弦移的捶弦練習。也要留意食指的動作！　　　　　　　　TIME 0:30~

🌲 松　"食・中・小" "食・無・小" 的進階型三指並用捶弦練習。習慣用三隻手指頭捶弦的運指方式吧。　TIME 0:45~

注意點1 ✋ 左手

用指腹的話，NG！用指尖來敲弦吧

　用左手指敲弦來發音的技巧，叫做"捶弦"。使用指腹觸弦的話往往發音會變弱，所以最重要的是要記得用指尖確實的敲弦（照片①～④）。初學者常常會為了要讓捶弦聲發出聲音而手指擺動幅度過大，事實上，要讓敲弦聲大聲的訣竅，是動作有"爆發力"。

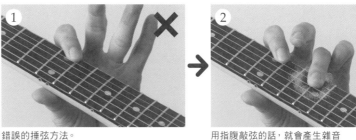

錯誤的捶弦方法。

用指腹敲弦的話，就會產生雜音

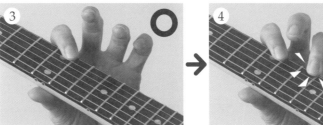

正確的捶弦彈奏方法。

用指尖來敲弦，發音就會變得清晰。

注意點2 ✋ 左手

用食指・中指・小指，3指併用來動作！

　主樂句第四小節的重點是保持"食指・中指・小指"運指指型的同時，進行捶弦以及橫移動（圖1）。要是這個三隻手指頭的型態亂掉了，就無法做好捶弦，一定要留意！小指在捶弦時，食指及中指保持壓弦動作。

圖1　主樂句第4小節的位置

・第1拍～第2拍正拍

食		中		小	

12　　　　　　15

・第2拍反拍～第3拍

→

食		中		小

12　　　　　　15

保持"食指・中指・小指"三指併用的指型來橫移。

～專欄8～ 地獄戲言

因應樂句的內容來使用兩種握琴方式！

　運指的形式，有用大拇指緊握住琴頸的"搖滾式"，及將大拇指輕靠在琴頸背面的"古典式"兩種（照片⑤&⑥）。前者比較容易加上推弦或顫音，後者則是有著比較容易伸展手指的特性，所以要配合樂句的需求來使用。

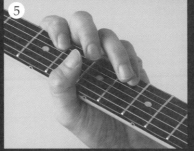

用大拇指緊握住琴頸的形式。也有易於做出低音弦悶音的特性。

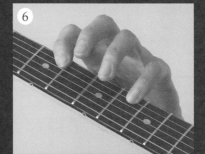

由於將大拇指放在琴頸背面，所以手指頭就容易張開。可以活用在富有速度感的連奏上。

其十七

總而言之，這就是基礎技巧 ~勾弦~

以勾弦動作為主角的高把位運指

 地獄格言

· 左手手指要斜斜的往下勾！
· 精通 H&P 的連續技！

目標節拍 ♩ = 120

MP3 TRACK 17 範例演奏 MP3 TRACK 17 伴奏卡拉OK

	左手	右手
	技巧	技巧

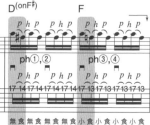

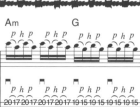
LEVEL

撥弦後用指頭勾起弦來發音的"勾弦"，與捶弦同樣是吉他的必要技巧之一。一邊學習勾弦時"讓弦大力的震動＝可以讓聲音確實發出來"的左手動作，同時也徹底鍛鍊運指力！

無法彈奏主樂句的人，在這邊修行吧！

 梅 用小指來勾弦的基礎訓練。用指頭確實的勾起弦吧。

TIME 0:14~

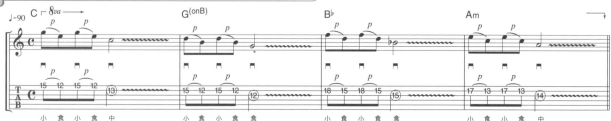

 竹 練習捶弦及勾弦的連續動作吧。留意勾弦的時機！

TIME 0:33~

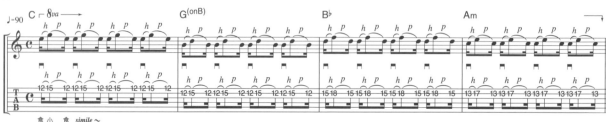

松 用左手三指的連續勾弦來鍛鍊運指力吧。

TIME 0:52~

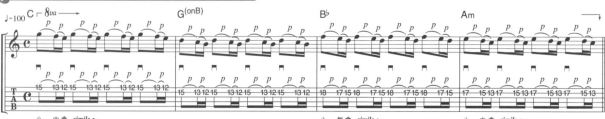

　與這篇相關……與 地 P.54 & 愛 P.24 一起練習的話經驗值激增！　　※此練習集的伴奏卡拉 OK 的 Backing 部分，與其四的示範演奏相同。

注意點1 左手

手指往斜下方動作
確實地勾動琴弦

用指頭勾起琴弦的同時發出聲音的技巧稱為"勾弦"。勾弦的時候，如果手指是直直的向上勾，那麼發音就會變弱，所以重點是要往斜下方動（圖1）。再者，如果勾弦之後要連結的下一個音按弦太鬆的話，音準或音量會不穩定，所以在進行勾弦的時候，當然也要注意下個音的壓弦動作是否確實。

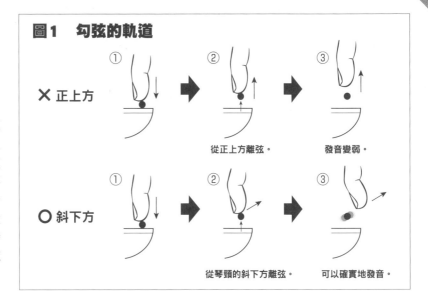

圖1　勾弦的軌道

✗ 正上方　①②③　從正上方離弦。　發音變弱。

○ 斜下方　①②③　從琴頸的斜下方離弦。　可以確實地發音。

注意點2 左手

確實地張開左手的同時
也要用力的讓小指動作！

主樂句第4小節中，食指的移動（1弦14f → 13f）以及從1弦17f的無名指變換成小指的時候要注意（照片①～④）。由於第3拍手指須稍作伸展動作，所以為了不要讓小指的捶弦及勾弦音變弱，要使力的讓指頭動起來。

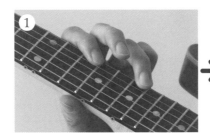

第4小節第1拍。用無名指按1弦17f……。

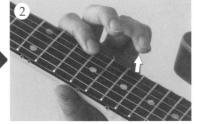

確實地進行勾弦，連結食指的14f。

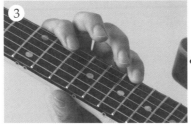

第3拍&第4拍，用食指按13f，用小指按17f。

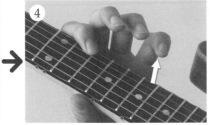

別讓勾弦音變弱，用小指勾起弦吧。

～專欄9～
地獄戲言

讓速度及清楚的發音共存！
正確的顫音彈法

快速的反覆捶弦及勾弦的技巧稱為"顫音"（圖2）。由於顫音不是16分音符或6連音之類的符號就可以表示的，所以要用抓住"速度感"的感覺來演奏。讓勾弦的軌道變小的同時，也要使力的進行捶弦，以演奏出兼具速度感及清晰音色、好聽的顫音吧。

圖2　顫音的譜記

無食　食　無食　食

在標記了顫音的譜中，不要被譜記所標示的拍值綁住，
總之就是"快速的"反覆捶弦及勾弦。

總而言之，這就是基礎技巧 ~滑音~

養成左手控制力十足的滑音 & 滑奏

- 在手掌與琴頸之間保留縫隙！
- 徹底實施餘弦的悶音對策！

目標節拍 ♩ = 135

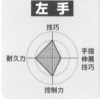 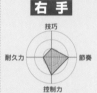

LEVEL

MP3 TRACK 18　範例演奏
MP3 TRACK 18　伴奏卡拉OK

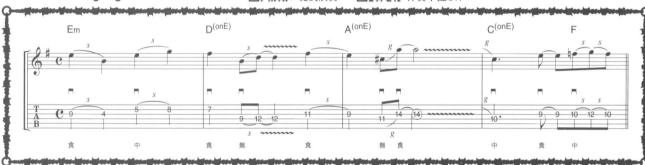

滑動手指讓音連接的"滑音"及"滑奏"練習集。握著琴頸時，手掌跟琴頸之間要有些微的縫隙，讓左手可以順暢的做把位移動！滑音中可能會產生大量的雜音，活用左手其他手指頭，就可以完全抑制餘弦的振動了。

無法彈奏主樂句的人，在這邊修行吧！

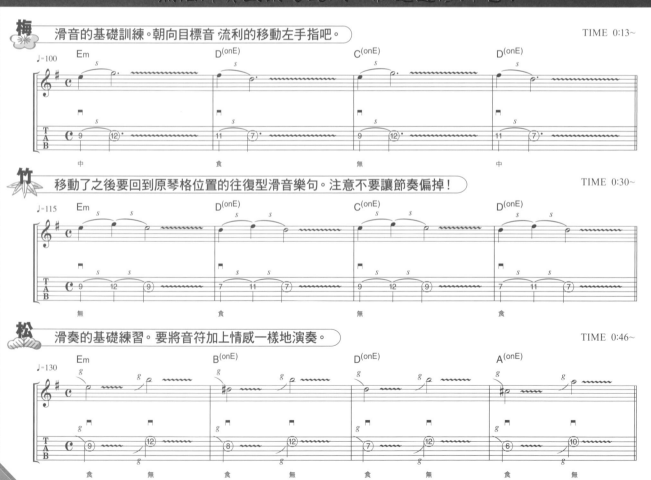

梅　滑音的基礎訓練。朝向目標音 流利的移動左手指吧。　TIME 0:13~

竹　移動了之後要回到原琴格位置的往復型滑音樂句。注意不要讓節奏偏掉！　TIME 0:30~

松　滑奏的基礎練習。要將音符加上情感一樣地演奏。　TIME 0:46~

與這篇相關……與 地 P.74& 愛 P.82 一起練習的話經驗值激增！　※ 此練習集的伴奏卡拉 OK 的 Backing 部分，與其十的示範演奏相同。

注意點1 左手

一定要有縫隙！
滑音時的琴頸握法

以滑動手指連接兩個音的技巧稱為"滑音"。為了讓滑音時的手指可以順暢的移動，握琴頸的時候手掌跟琴頸之間要有些許的縫隙（照片①＆②）。如果讓大拇指稍微從琴頸的上部冒出來的話，手就可以確實地往橫方向移動了。

別讓手掌貼在琴頸上。然後大拇指帶著"有些附著感"的方式放在琴頸上部。

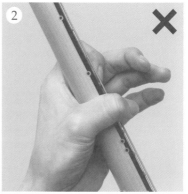
如果手掌是和琴頸密合地深握的話，就會很難進行橫移，所以要留意。

注意點2 左手

無法解決雜音嗎？
確認一下悶音法有沒有效吧

像主樂句那樣劇烈地進行橫移的滑音樂句，常會因不小心就觸碰到不須發聲的開放弦，所以注意餘弦的悶音也是必要的（照片③～⑥）。基本上，讓手指躺下輕觸接弦，以抑制可能產生的多餘弦震是很重要的。活用其他隻手指頭來進行低音弦的悶音吧。

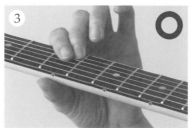
中指的滑音。也用食指來悶音吧。

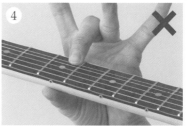
手指頭站起來的話，也會很難滑音。

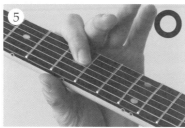
食指的滑音。讓指頭躺下吧。

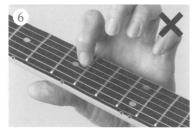
手指不小心站起來的話，就容易產生雜音。

~專欄10~

地獄戲言

陸續彈出低音弦滑奏
狂野的演出吧！

沒有決定起點或是終點的滑奏，當然也可以活用在Solo或是樂句（圖2）。例如，藉由在樂句的前導部或是展開前加入"砰！"這種沒有特定位格的滑奏，就可以製造出狂野的氛圍。順帶一提，這樣的技法，如果在第5＆第6弦上使用特別能有增強氣勢的效果。

圖1　滑奏

看到這樣的記號的話！

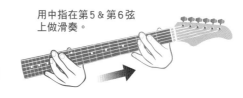

用中指在第5＆第6弦上做滑奏。

從15f附近往琴頭的方向，一邊做滑弦一邊移動。

【餘弦的悶音】　地獄系列的首要重點。無論是快速的動哪一隻手指頭，雜音很多的演奏就是不允許，絕對地不行！如果是以成為超絕吉他手為目標，就應該要細心地學會如何處理悶音。

學了吉他十年也有人不會 ~推弦之壹~

可以鍛鍊壓弦力的推弦

地獄格言
· 抓住確實地推起琴弦的訣竅！
· 正確的讓音準上升一個全音！

目標節拍 ♩ = 120

LEVEL

MP3 TRACK 19 範例演奏

MP3 TRACK 19 伴奏卡拉OK

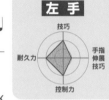 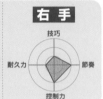

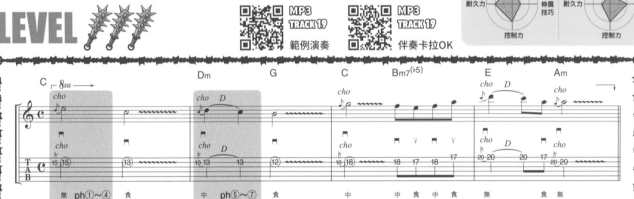

　　讓弦的音程改變的推弦，是吉他手在感情表現上最重要的技巧。不過，初學者往往推弦的音準會不穩定，所以是必需多留意的。在此，學習推弦基本彈法的同時，也養成可以正確判斷音準的耳朵吧！

無法彈奏主樂句的人，在這邊修行吧！

梅 推弦的基礎訓練。將1&2弦15f正確的提高一個全音吧。　　TIME 0:15~

竹 上推&下拉的練習。確實地握好琴頸來演奏吧！　　TIME 0:33~

松 加上中指推弦的進階型練習。注意不要讓推弦的音準不夠高！　　TIME 0:51~

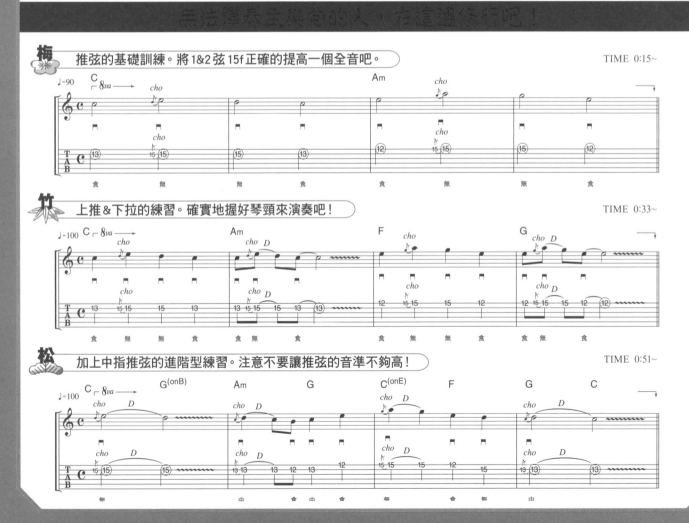

與這篇相關……與 愛 P.76& 入 P.24 一起練習的話經驗值激增！　　※ 此練習集的伴奏卡拉OK的Backing部分，與其二的示範演奏相同。

 注意點1 左手

握緊琴頸
確實地推起琴弦吧！

　彈奏推弦時，最重要的是要用食指及大拇指來緊握住琴頸。然後再加上"彷彿要讓小指靠近琴頸"一樣地扭轉手腕，同時用多根手指來推弦（照片①&②）。如果手掌跟琴頸很密合的話，手腕就會被卡住，不僅使指頭無法出力，也會不小心就讓手指彎凹，希望讀者可以多留意。（照片③&④）。

推弦中的無名指要確實的壓弦。

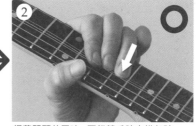

握著琴頸的同時，要扭轉手腕來推起弦。

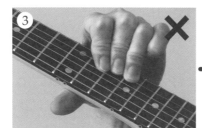

手掌緊貼琴頸的話……。

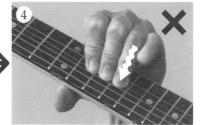

會不小心彎凹手指，就無法確實的推起弦了。

 注意點2 左手

加上手腕的扭轉
用中指來推弦吧！

　像主樂句第2小節第1拍一樣，用中指來推弦的時候，要注意不要彎凹手指（照片⑤～⑦）。雖然跟無名指比起來，中指的力氣比較小，但藉由加上手腕的扭轉，就可以確實地把弦推上去。除了注意推弦的音準的同時，也請示著參照上述的方法做做看。

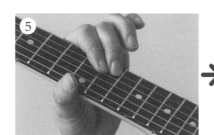

第2小節第1拍。用中指來按2弦13f……。

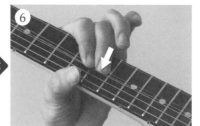

加上手腕扭轉的同時，確實地把弦推上去。

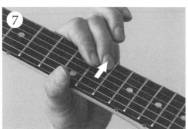

接下來，進行下拉，讓弦回到原位。

~專欄11~

地獄戲言

用大拇指及食指來封鎖多餘的振動！
推弦時的雜音對策

　因為推弦是要把弦上推（或下拉），所以會常因手指碰到隣接弦而產生雜音。為了要解決這個問題，用沒有推弦的其他隻手指頭來將鄰弦悶音是很重要的（照片⑧&⑨）。例如，無名指在推弦的時候，就用食指及大拇指來抑制低音弦的振動吧。推弦的時候要同時留意是否有將所推的弦音推到目的音準及雜音的消除對策。

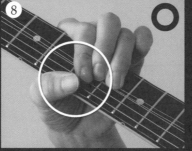

第4弦&第5弦用食指，第6弦用大拇指，藉由這樣的輕輕觸碰，就可以打斷多餘的弦震。

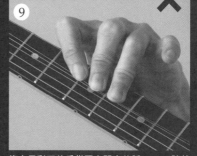

沒有用剩下的手指頭來悶音的話，4～6弦就會產生雜音。

學了吉他十年也有人不會 ~推弦之貳~

養成音感，學會精準完成各音程的推弦

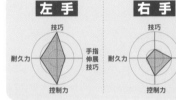

地獄格言

· 控制各式各樣的音程變化吧！
· 學會如何加上微妙的情感！

目標節拍 ♩ = 110

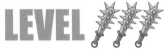

LEVEL

MP3 TRACK 20 範例演奏　　MP3 TRACK 20 伴奏卡拉OK

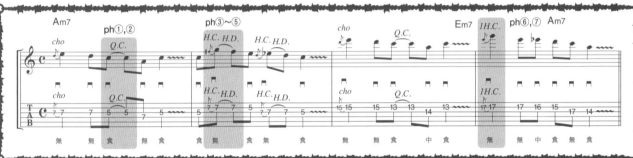

接續"其十九"，在此要練習 Quarter（1/4 音）、Half（半音）、一音半等等，各式各樣音程的推弦。為了要正確的彈奏這些推弦，在仔細聽取音程變化的同時，也確實地讓左手動起來。讓吉他富於表情且音準精確地歌唱吧！

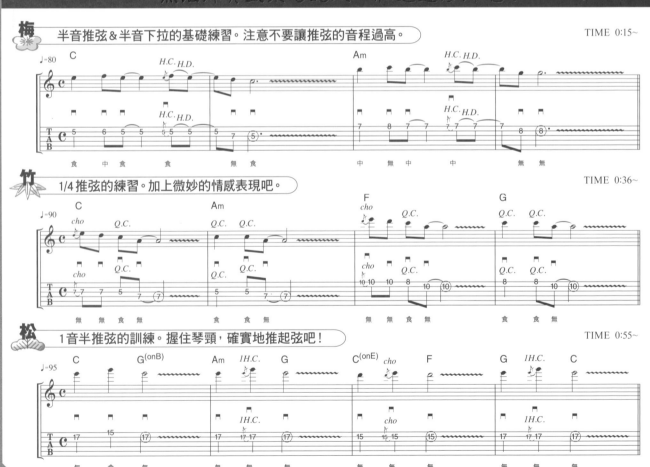

注意點1　左手

利用微妙的音程
來加上細微的情感吧

　　主樂句第1小節第2拍,登場的是3弦5f的Quarter推弦。所謂的"Quarter",指的是半音再分一半的音程,但實際在演奏的時候,並沒有一定要將音程上推四分之一的必要。因此,只要讓音色有加上表情的感覺,稍微推起弦就行了(照片①&②)。

Quarter推弦之前的3弦5f壓弦。食指要準備推弦……。

將弦稍微往下方拉吧。會有非常微妙的音程變化,所以會有加上了情感的感覺。

注意點2　左手

用耳朵來確認半音的
音程變化!

　　主樂句第2小節第1拍反拍~第2拍登場的半音推弦及半音下拉式推弦,是將音程推升半音(較原始音高1琴格)的推弦技巧(照片③~⑤)。初學者往往會因推弦過度而讓音準過高,因此要邊用耳朵仔細地聽邊演奏。

第2小節1拍反拍。2弦7f用無名指來壓弦。

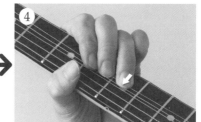
將音程提高半音,把弦推上去吧。

半音下拉推弦,讓琴弦回到原本的位置吧。

注意點3　左手

握緊琴頸
將音推升1音半!

　　主樂句第4小節第1拍的1音半推弦,是讓音程上升一音半(較原始音高3琴格)的推弦。(照片⑥&⑦)。單靠無名指的力量很難把琴弦好好地往上推,所以用大拇指緊緊握住琴頸是很重要的。順帶一提,如果將弦上推到上兩根低音弦的位置的話,就可以很靠近一音半推弦的目標音程了。

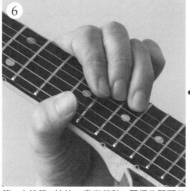
第4小節第1拍的一音半推弦。緊握住琴頸的同時,按住2弦17f吧。

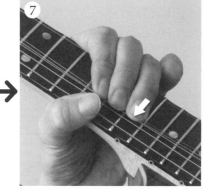
加上手腕的扭轉,讓弦上升一音半吧。推弦目標位置是比第2弦低兩條的第4弦附近。

【加上表情】　就如同跟一直沒有表情的人對話一樣,一點也不好玩,音色沒表情的吉他演奏也很無聊。因此,用雙手來替吉他音加上情感吧!

學了吉他十年也有人不會 ~推弦之參~

使用了複音推弦的王道 Rock Solo

地獄格言
- 精通複音推弦！
- 彈出有氣勢的音色！

目標節拍 ♩ = 120

LEVEL 🗡🗡🗡

 MP3 TRACK 21 範例演奏

 MP3 TRACK 21 伴奏卡拉OK

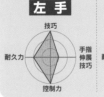
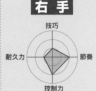

左手	右手

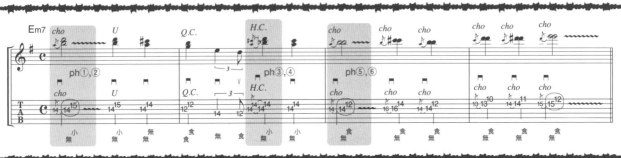

　利用複音推弦，就可以做出有氣勢的 Solo。不過，與 "其十九" 及 "其二十" 中介紹的一根弦的推弦相比，運指比較困難，所要推升的位置也比較特殊，所以重點是記住運指方式。徹底的練習吧！

無法彈奏主樂句的人，在這邊修行吧！

梅 和聲推弦（Harmonized Choking）的基礎練習。請注意不要讓小指的按弦跑掉！　　　　　TIME 0:14~

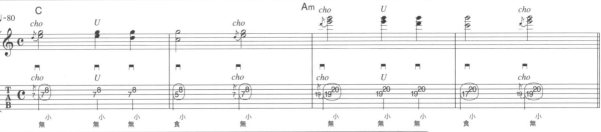

竹 異弦同音推弦（Unison Choking）的基礎訓練 兩根弦的音高要完全地吻合！　　　　　TIME 0:35~

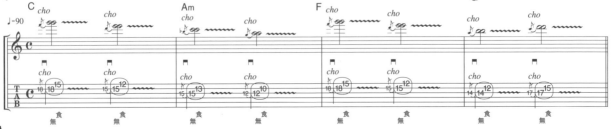

松 雙音推弦（Double Choking）的基礎練習。兩弦都是 1/4 推弦，所以只要同時輕推兩根弦就好了。　　　　　TIME 0:54~

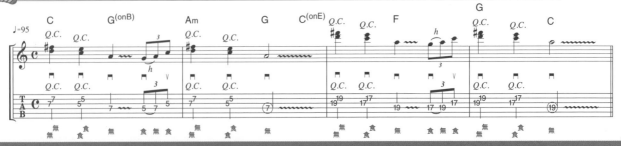

注意點1 左手

固定小指的壓弦做出和音

　　主樂句第1小節第1&2拍，登場的是同時撥彈推弦的低音弦及不推弦的高音弦，做出和音的"和聲推弦"。在這邊用小指按2弦15f，用無名指按3弦14f，只有推第3弦（照片①&②），而讓小指固定壓弦。

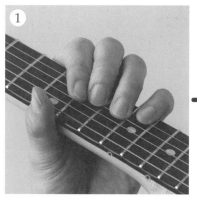

用小指按2弦15f，用無名指按3弦14f。握緊琴頸，準備無名指的推弦。

維持小指壓弦的同時，用無名指來推弦吧。請注意小指的壓弦動作別受無名指推弦的影響而跑掉。

注意點2 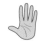 左手

保持無名指及小指的間隔！

　　主樂句第2小節第3拍登場的2&3弦14f同時推弦的技巧，稱為"雙音推弦"（照片③&④）。為了要將兩根弦一起往上推，最重要的是，在用食指及大拇指緊握住琴頸的同時，無名指及小指在推弦前後的指距間隔也不能改變。在學會上述動作之前，請反覆練習吧。

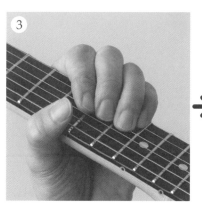

2&3弦14f用小指&無名指按弦。緊握住琴頸，準備推弦吧。

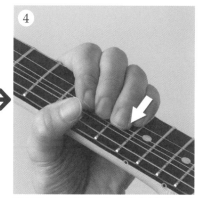

2&3弦14f同時半音推弦。請注意保持住雙音推弦時無名指及小指的指距間隔不能張開！

注意點3 左手

像是要將兩根弦的音程合在一起一樣地加上推弦

　　主樂句第3&4小節的"異弦同音推弦"，是同時彈奏有推弦的弦以及沒有推弦的弦，讓兩個音在同一個音高（Unison）中響起的技巧（照片⑤&⑥）。如果推弦的音沒有跟另一個音高一致的話，聽起來就會像是走音的演奏。彈熟了的話，也可以試著在推弦上加上顫音。

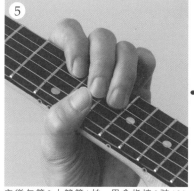

主樂句第3小節第1拍。用食指按2弦12f，用無名指按3弦14f。

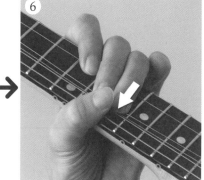

按著2弦12f的食指維持原樣，只有無名指壓的那條弦做推弦。讓兩根弦的音高吻合吧。

【在推弦上加上顫音】　吉他的話是和擴音機，漢堡的話是和薯條，像套餐式的販賣一樣，推弦跟顫音也很常併用。既具美味又富效果！

這就是速彈的始祖

可以鍛鍊節奏感及左手指耐久力的跑音樂句

地獄格言
· 目標是充滿氣勢的演奏！
· 正確地對應節奏的變化！

目標節拍 ♩ = 130

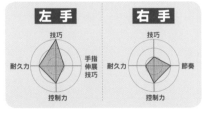

LEVEL

MP3 TRACK 22 範例演奏

MP3 TRACK 22 伴奏卡拉OK

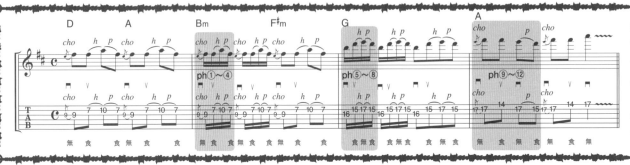

利用反覆同一個樂句就可以修飾出高昂感的跑音奏法。挑戰一下結合了推弦、捶弦、勾弦的跑音奏法吧。在正確地彈奏各個技巧的同時，也以彈出磅礴氣勢的演奏為目標吧。請確實地掌握好節奏的變化！

無法彈奏主樂句的人，在這邊修行吧！

梅 主樂句第1&2小節的基礎練習。注意不要讓推弦的音準降低！　TIME 0:14～

竹 練習在8分音符與16分音符間從容地切換吧。小心別亂了節奏。　TIME 0:31～

松 主樂句第4小節的基礎訓練。正確地移動食指吧！　TIME 0:46～

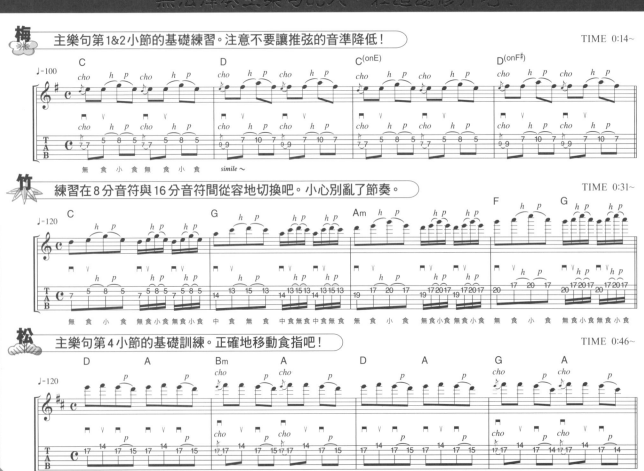

與這篇相關……與 地 P.70& 愛 P.84 一起練習的話經驗值激增！　　※此練習集的伴奏卡拉OK的Backing部分，與其六的示範演奏相同。

注意點1 左手

預測下一個運指動作
先準備好需移動的手指頭

解說一下主樂句第2小節第1拍吧！一開始無名指在推3弦9f的時候，看一下第2個音，將食指先移動到第2弦上待命（照片①）。第3&4個音小指的捶弦及勾弦，要記得將力氣注入手指，清楚的發音（照片②～④）。勾弦的時候要小心別超拍。

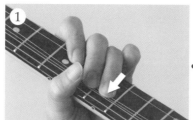
推弦的時候，讓食指往第2弦移動吧。

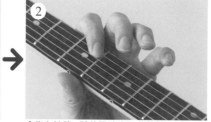
食指在按第2弦的同時也要將其餘弦悶音。

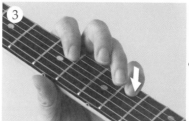
確實地擺動小指來進行捶弦吧。

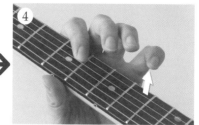
用手指確實地勾起弦來彈奏勾弦吧。

注意點2 左手

H&P的基礎
保持軸指—食指的壓弦！

為了要確實地彈奏主樂句第3小節第1拍，在一開始中指按住3弦16f（第1個音）的時候，要讓食指放在第2弦上預先待命（照片⑤）。無名指在推弦&勾弦中（第3&4個音），食指保持壓弦（照片⑥～⑧）。試著放輕鬆演奏看看。

中指壓弦的同時，讓食指在第2弦上預先待命。

確實地用食指按2弦15f吧。

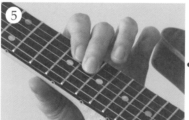
用無名指捶17f。食指不要離弦！

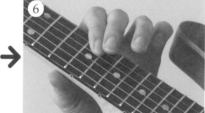
用無名指的勾弦來彈2弦15f吧。

注意點3 左手

留意推弦的音準！

要進行第4小節第1&2拍的推弦及勾弦前也要先預想好食指及無名指的弦移動作，這是很重要的（照片⑨～⑫）。跑音奏法當中，常常會發生推弦的音高比目標音音準還低的情況，所以第1拍的推弦，要握緊琴頸，讓弦確實地被推到目標音高。建議反覆練習第4小節第1&2拍直到純熟為止。

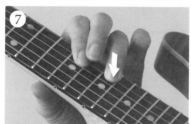
一邊注意音高，將2弦17f推高到等同19f的音準吧。

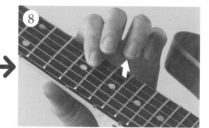
食指移動到1弦14f。

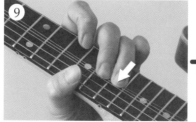
如果食指也跟無名指一起按第2弦的話……。

就可以確實完成無名指從17f勾弦到食指的15f位置了。

挑戰卡農！ ~旋律篇~

加強王道技巧的綜合小曲

地獄格言
· 確實地運用各種技巧彈奏！
· 賦予音符情感，讓吉他歌唱吧！

目標節拍 ♩ = 135

LEVEL

MP3 TRACK 23 範例演奏
MP3 TRACK 23 伴奏卡拉OK

左手 / 右手

「CANON A 3 CON SUO BASSO UND GIGUE」 作曲：Johann Pachelbel

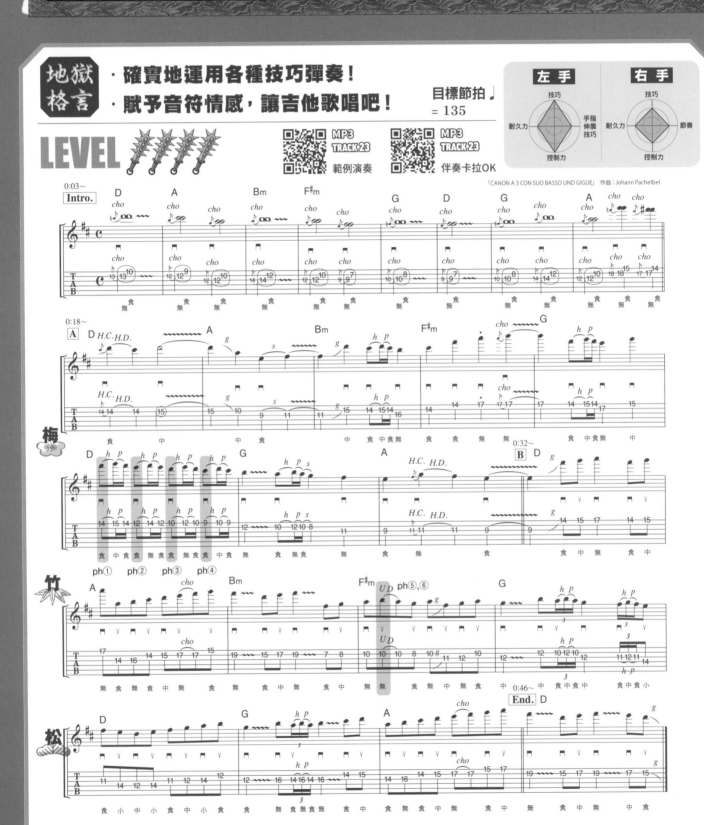

這邊跟 "其十二" 一樣來挑戰「卡農」的搖滾版吧。一邊正確地彈奏推弦及捶弦、勾弦，一邊加上細微的情感，讓吉他歌唱！保持注意力集中直到最後。

注意點1 左手

彈完樂句的關鍵
在於正確地移動食指！

要彈好3個音一組橫移的 A 第6小節，關鍵就在食指是否有正確地移動（照片①～④）。只要在食指壓弦的各拍第一個音向下撥弦上加重，抓住每拍的開始音，就容易維持節奏的穩定性。在熟悉以前先放慢節奏練習。

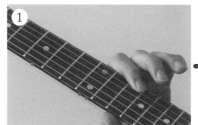

第1拍。先用食指來按1弦14f吧。

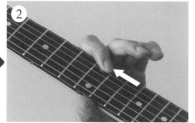

第2拍則移動到12f。

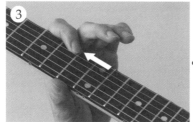

第3拍按降了2格的10f。

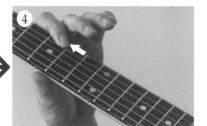

第4拍，下移1格，按9f。

注意點2 左手

在弦推高一個全音
的狀態下撥弦！

B 第4小節第1拍反拍當中登場的"上推（U）"，是在一個音完成推弦狀態後撥弦的技巧（照片⑤&⑥）。初學者往往在推弦音還沒到目標音高前就撥弦，造成音準不及目標音高的現象，所以要注意。順帶一提，推升半個音之後再撥弦發音的技巧，稱為"半音上推（H.U.）"。

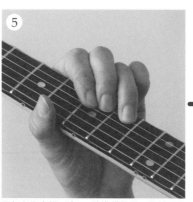

用無名指來推2弦10f的準備階段。最重要的是要用大拇指緊握住琴頸。

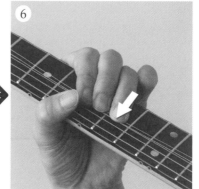

迅速地將2弦10f音推到等同12f的音高後再撥弦吧。

注意點3 理論

用詞彙來充當音符
抓住正確的節奏！

B 第5小節第4拍那種半拍三連音＋8分音符組合的拍子，很難彈得準確，所以一定要留意。像這種拍子難抓的拍型，可以用口語化的詞彙來替代（圖1）。這樣做的話，就可以把握住集中在1拍內的音數，演奏出正確的拍子。

圖1　半拍3連音＋8分音符的拍型

B 第5小節第4拍

ta ka da san

運用與音符合拍的詞，就可以很容易抓到節奏。

其實，地獄系列是共通的 !?
作者製作遊戲音樂的秘密

○綜合的技巧是必要的！

筆者在幾年前開始就參與了大型機台或智慧型手機／平板電腦應用程式的遊戲音樂製作。

作者大多數的作品是做對準時間按下按鈕來得分，也就是所謂的"音樂遊戲"。像這樣的遊戲音樂，基本上交給客戶的作品都是直接可以使用於遊戲的"完整音樂"。所以，像筆者一樣擔任音樂遊戲製作的音樂人，一定要會作曲、編曲、企劃、彈奏吉他、設計等各式各樣的技術才行（當然，這個工作的其中一環也可以外包）。

筆者實際的作業程序如下。

①**作曲**：做出與遊戲中畫面相符的旋律及和弦。筆者的作法是，在這個階段先打出樂譜（因為依照不同的歌曲要與弟子分攤作業）。

②**編曲（編輯）**：配合①所做出來的旋律或和弦進行，在 DAW 軟體上將鼓或貝斯、裝飾樂等等放進 MIDI 裡。

③**錄音**：配合編曲過的背景音樂（KALA）來錄吉他的聲音。以所需音色來選擇要使用數位放大器或是一般放大器。

④**混音 & 製作母帶**：決定每一個樂器的音量及定位的平衡，為遊戲音源成品做最後修飾。順帶一提，此項作業大都交給擔任"混音師"的弟子來做。

○沒有限制就無法製作了 !?

我想，製作遊戲音樂的時候最重要的事情是一邊明確地想像玩家正在玩遊戲的樣子一邊作曲。其實在製作地獄系列的時候也有注意到這件事。

遊戲音樂也好，教科書也好，最大的目的是讓玩家或讀者可以享受，所以絕對不可以自我滿足的爽度來編寫。筆者常常是想像著大家的笑臉（以及沒辦法彈得很好而哭喪的臉）的同時一邊製作的。

順帶一提，遊戲音樂大多數的曲子長度都會被要求在 2 分 30 秒左右，同樣地，地獄系列練習曲的小節數也是被限定的。因為已經習慣了這種被規範的作曲方式，若是反過來跟我說「可以讓我用自由發揮的方式創作嗎？」的話，我反而常常會很苦惱。看來我已經很適應存活在這樣的嚴峻要求的狀態下了……。

第參章

松之卷

窒息於地獄的技術運指練習！

【以學會速彈為目標的技術練習集】

只是隨便練一下吉他，

是絕對沒辦法學會速彈的。

學會掃弦或小幅度掃弦、連奏、點弦等等、

有效的增加彈奏音數的技能，

才是開起速彈大門的鑰匙。

在本章中，就是要練習這樣技巧派的技術，

以開關通往速彈吉他手的道路！

那麼，地獄的入口就快到了！~連奏~

可以鍛鍊指力的連奏

地獄格言

- 流暢地把音連接起來！
- 縮小勾弦的軌道！

目標節拍 ♩ = 135

LEVEL

MP3 TRACK24 範例演奏

MP3 TRACK24 伴奏卡拉OK

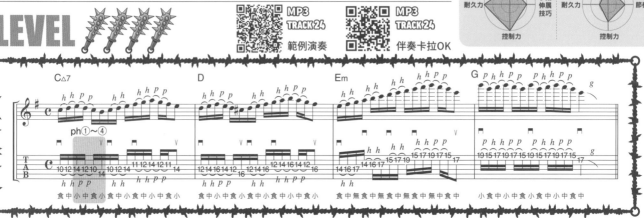

　　為了要流利地運指演奏連奏，最重要的是要善用搥弦及勾弦。反覆練習此連奏樂句，學習流暢的運指及強韌的指力！也要留意消除雜音對策。

無法彈奏主樂句的人，在這邊修行吧！

梅　用左手三根手指頭來連續搥弦的基礎練習。注意不要讓小指及無名指的搥音變弱！　　TIME 0:13~

竹　熟悉3個音為一音組的節奏。要準確完成各小節第4拍的弦移動作！　　TIME 0:31~

松　6個音為一音組的連奏樂句。注意每一音組的第6音要做弦移。　　TIME 0:48~

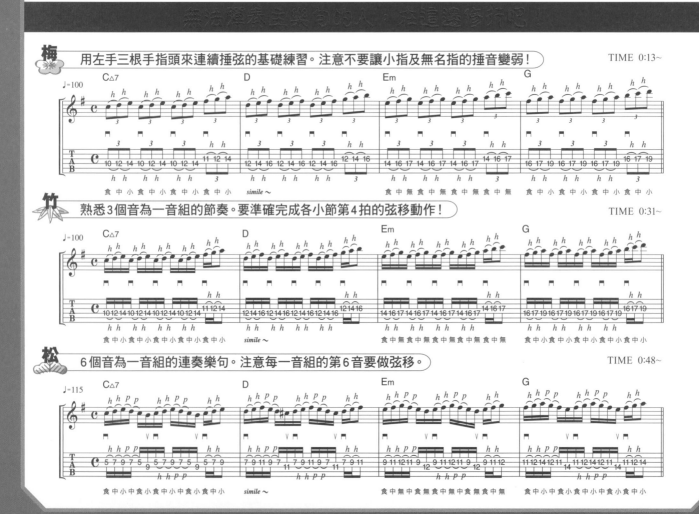

注意點1 左手

縮小勾弦的軌道
讓音流暢的連接在一起吧！

連奏樂句中最重要的是讓勾弦的手指軌道變小（圖1）。也因為這樣才能很順暢的接到捶弦動作上，流暢地把音連結在一起。要注意正確地做好"捶弦&勾弦的軸指"—食指的按弦動作。

圖1　捶弦→勾弦→捶弦

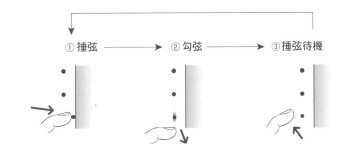

① 捶弦 ━━━━→ ② 勾弦 ━━━━→ ③ 捶弦待機

重點是勾弦後左手的移行軌道要盡量縮小。

注意點2 左手

食指維持停在第4弦上
實現流暢的運指吧

主樂句第1小節第1&2拍中，確實執行食指在第4弦上的"待機"動作，同時也留意中指及小指的捶弦&勾弦動作（照片①～③）。小指移動到5弦14f的時候，如果食指留在第4弦上的話，就可以很順暢的運指（照片④）。要記得每個動作完成前，就得先預備好下一個"待機"動作。

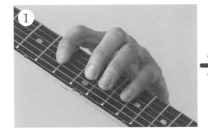

第1小節第1拍的第3個音。用小指勾起弦吧。

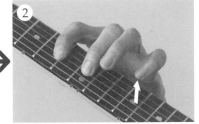

用小指來勾弦。維持中指按弦。

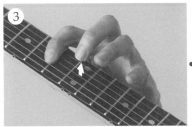

用中指來勾弦。要先意識到下一個小指要做的動作。

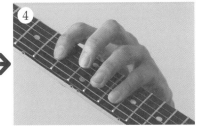

即使小指移動到第5弦了，食指一樣要在第4弦上待機！

～專欄12～
地獄戲言

彈出清晰連奏的秘訣
實行食指去除雜音作戰吧

為了要確實讓捶弦及勾弦發出聲音，立起手指是絕對沒錯的。不過，不小心立起需做餘弦悶音的食指的話，雜音就會跑出來了（照片⑤）。雖然已經解說過很多次了，Solo的時候，要讓做去雜音的指頭有"躺下"的感覺，來抑制鄰接弦多餘的振動（照片⑥）。

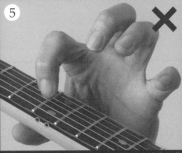

食指按弦。如果手指頭站起來的話，就沒有辦法悶住鄰接弦的音了。

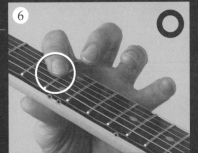

稍微彎曲食指的第一關節，就可以在手指微微立起來的同時也進行餘弦的悶音了。

【捶弦&勾弦的軸指】 按住捶弦之前勾弦之後響起的音的手指。如果這隻手指按弦太鬆的話，就不能發出好聽的聲音了所以要留意！

那麼，地獄的入口就快到了！ ~撥弦~

可以磨練雙手控制力的點弦樂句

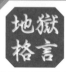

領會用右手敲弦的感覺！

也要留心做好餘弦的閊音！

目標節拍 ♩ = 150

| 左手 | 右手 |

LEVEL

MP3 TRACK 25 範例演奏

MP3 TRACK 25 伴奏卡拉OK

可以說是經典級技巧派的技術，用右手來敲弦發音的點弦（右手奏法）的練習。重點是邊用右手正確地點弦，邊在離弦時將手指往斜下方勾起，確實做出勾弦音。事先將兩手的位置記起來，實現行雲流水般的演奏吧！

無法彈奏主樂句的人，往這邊修行吧！

 三連音點弦基礎練習。抓住右手的點&勾的感覺吧。

TIME 0:12~

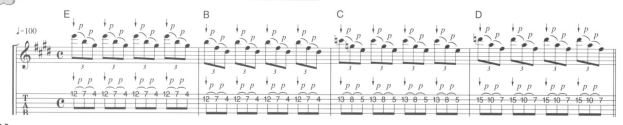

以梅樂句為基礎來變化音符順序。注意左手小指的使用方法！

TIME 0:29~

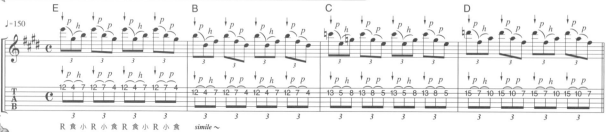

16分音符的進階型訓練。確實實施左手食指為按弦的軸指同時，清楚地讓各音清楚發音吧！

TIME 0:42~

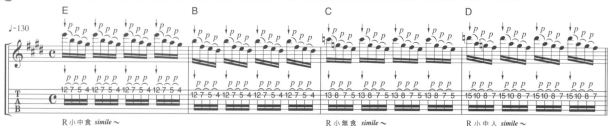

注意點1　右手

點弦時
確認正確的右手軌道！

　　點弦時，從弦的正上方敲下，然後像是要輕輕地往第1弦側或第6弦側勾起般地勾弦（圖1-a&b）。從斜上方敲弦，用指頭用力勾弦的話，音準會偏高，弦也會從琴頸上脫落，所以要留意。放輕鬆，順暢地動起右手吧。

圖1-a　點弦時手指的角度

○ 從正上方敲弦　　　　　　　✕ 從斜角敲弦

不會提起弦，音準也正確。　　由於會提高弦而不小心變成推弦，所以音準也會跑掉。

圖1-b　點弦時不正確的勾弦例

推高弦，讓音準更高。　　　　弦從琴頸下方脫離。
雜音也會很多所以要注意。　　會發不出聲音所以NG！

注意點2　右手&左手

大力擺動手指
確實地敲在弦上！

　　主樂句第3小節第1拍，使用的是壓弦力較弱的無名指及小指，所以要用比自己想像的再更用力些來擺動手指（照片①～③）。小指捶弦時，維持好食指及無名指的按弦也是很重要的一點。（照片④）。

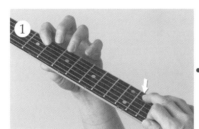

① 2弦13f點弦時。食指確實地壓弦吧。

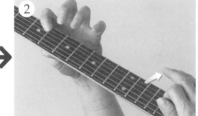

② 右手勾弦產生2弦5f音。用無名指點弦吧。

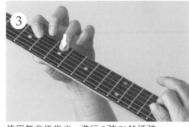

③ 使用無名指指尖，進行2弦7f的捶弦。

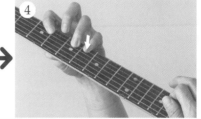

④ 小指也用力，確實地敲8f。

注意點3　右手

用大拇指根部（金星丘）
做支撐&手肘來做餘弦悶音！

　　演奏點弦時，用手肘來消除大拇指根周邊低音弦所可能產生的多餘振動吧（照片⑤）。右手不穩定的話，不只有發音，連做悶音都會有困難，所以把右手大拇指放在琴頸上面來穩定是很重要的（照片⑥）。

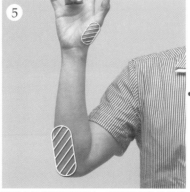

⑤ 活用金星丘跟手肘兩方，確實實行餘弦的悶音吧！

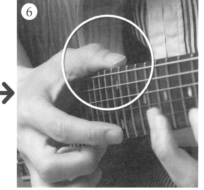

⑥ 把右手大拇指放在琴頸上部的話，就可以穩定右手了。

【點弦】　進行點弦的手指通常是食或中指。使用食指的時候，將彈片夾在中指裡，以便能在使用彈片及點弦動作間迅速轉換是一大重點。

那麼，地獄的入口就快到了！~機關槍式撥弦~

可以產生疾走感的機關槍式Solo

地獄格言
・牢記機關槍式撥弦的右手擺動方法
・左手以三根手指頭為一組來移動！

目標節拍♩= 150

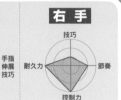

LEVEL ⚔⚔⚔⚔

MP3 TRACK 26 範例演奏
MP3 TRACK 26 伴奏卡拉OK

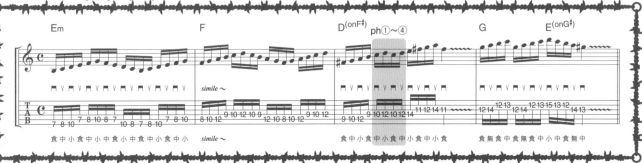

可以做出壓倒性的速度及破壞力音色的機關槍式撥弦練習。養成右手的控制力，讓彈片可以在弦的兩邊正確的擺動，同時也用3根手指頭為一組的運指來確實地按弦。為了能做出強大的音壓感，豪爽地彈奏吉他吧！

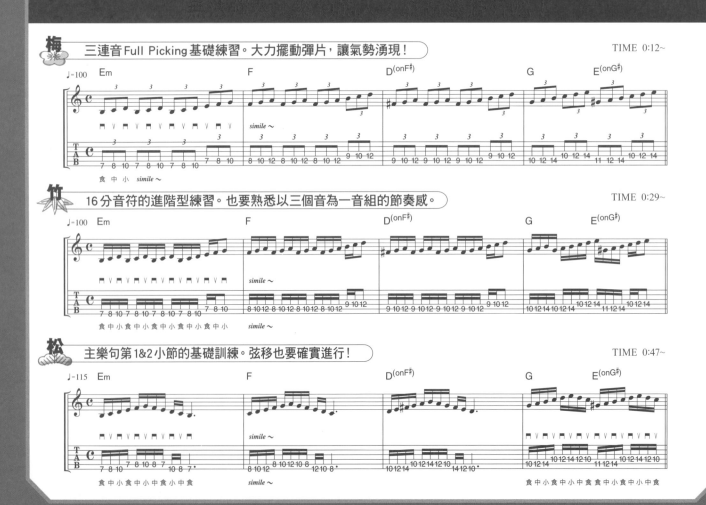

梅 三連音Full Picking基礎練習。大力擺動彈片，讓氣勢湧現！　　　　TIME 0:12~

竹 16分音符的進階型練習。也要熟悉以三個音為一音組的節奏感。　　　　TIME 0:29~

松 主樂句第1&2小節的基礎訓練。弦移也要確實進行！　　　　TIME 0:47~

 注意點1 　右手

豪爽與纖細兩立的機關槍式撥弦

　　這個主樂句，重點是要有音壓感。用已經適應一般速彈的右手來小力地撥弦會很難出現音壓感（圖1-a），所以用將彈片放在兩鄰弦間隔約2cm幅度的機關槍式撥弦來演奏吧（圖1-b）。右手要保持住2公分的距離往返。

圖1-a　一般的高速撥弦

4mm

雖然是彈片振幅很小，利於速彈的小力振動，但音壓感卻出不來。

圖1-b　機關槍式掃弦

2cm

由於撥弦的擺動很大所以出來的聲音會很厚實。不過很難控制撥弦。

 注意點2 　左手

跟食指一起中指&小指也動起來！

　　主樂句第3小節第2拍的重點是，讓食指瞬間移動，確實地變換把位（照片①～④）。中指及小指跟著食指，保持指型一起移動，就可以讓音流暢的連在一起。試著以"食指・中指・小指"為一個set來運指。

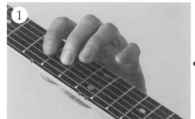

第3小節第2拍。先用中指按4弦10f。

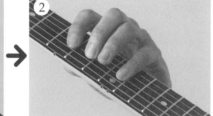

小指按弦的同時也準備移動食指。

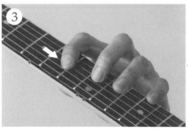

食指從9f移動到10f。中指在12f上待機。

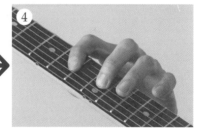

用中指按12f。讓小指在14f附近待機吧。

～專欄13～
地獄戲言

　　用機關槍式撥弦做高把位上行，調整高音弦及低音弦的手掌悶音力道。往第3弦前進的時候低音弦的手掌悶音力道要漸次減緩，到第1&第2弦時則不用悶音（圖2）。如此一來就可以做出有生氣的Solo了。

控制悶音的程度！有抑揚頓挫感的機關槍式撥弦的彈奏方法

圖2　關槍式撥弦的手掌悶音

悶音力道的想像圖

隨著距離第1弦越近，悶音的力道也要漸次變弱。

悶音力道圖表

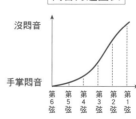

沒悶音

手掌悶音

第6弦　第5弦　第4弦　第3弦　第2弦　第1弦

【音壓感】　除了大聲的音量，彈奏樂句時也需營造出相當的氣勢。要像機關槍一樣發出震耳欲聾的聲音，讓聽眾留下壓倒性的印象。

那麼，地獄的入口就快到了！~跳弦~

可以提高雙手移動力的跳弦樂句

地獄格言
・將跳弦的基本位置記進腦袋裡！
・雙手往目標弦正確地伴奏

目標節拍 ♩ = 130

左 手 右 手

LEVEL 🗡🗡🗡🗡

MP3 TRACK 27 範例演奏

MP3 TRACK 27 伴奏卡拉OK

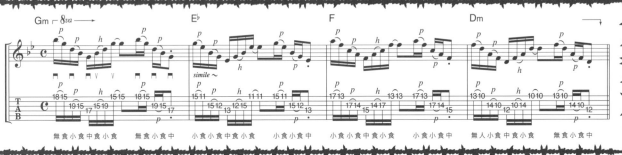

跨過一根以上的弦一邊移動一邊把音連起來的跳弦（String Skipping）練習。事前先將位置記進腦袋裡，注意不要不小心彈到別條弦，雙手確實做出跳弦。跟著正確的16分音符節奏演奏吧！

無法彈奏主樂句的人，在這邊修行吧！

梅 8分音符的跳弦基礎練習。牢記大小和弦指型的不同吧。　　　　　　　　　　TIME 0:14~

竹 加上捶弦的跳弦訓練。注意第3 & 第1弦的彈片方向是連續向上撥弦！　　　　TIME 0:34~

松 16分音符的進階型練習。　　　　　　　　　　　　　　　　　　　　　　　TIME 0:53~

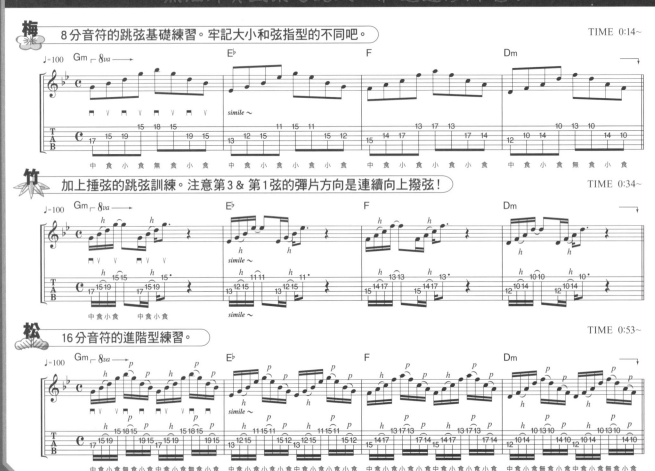

注意點1 理論

把3個音所構成的位置放進腦袋裡！

先來確認一下很常使用在跳弦中的指型吧（圖1）。主樂句是由根音、3rd、5th 這三個音＝三和弦 所構成的，筆者的記法是"小指在同樣的琴格上做跳弦動作的是大三和弦""食指在同樣的琴格上做跳弦的動作是小三和弦"。請讀者務必參考看看。

圖1　經常做跳弦技法的指型圖（三和弦）

◎根音　△3rd音　□5th音

大三和弦

・第4弦根音型（主樂句的2＆3小節）

・第5弦根音型

小三和弦

・第4弦根音型（主樂句的1＆4小節）

・第5弦根音型
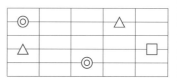

注意點2 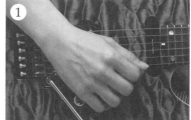 右手

右手要保持一定的手勢！

跳弦的基本是，在右手保持著一定手勢的同時來進行撥弦，（照片①＆②）。如果手腕用力的話（照片③＆④），就不能快速地彈奏已移動的弦上的音，所以要小心。要留意不要因為太過在意跳弦動作而讓撥弦的流暢度打折扣。

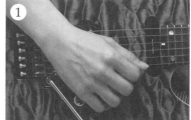
① 在撥第1弦的時候，瞄準好往第3弦吧。

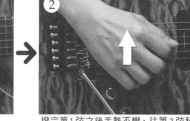
② 撥完第1弦之後手勢不變，往第3弦移動。

③ 撥完第1弦之後……。

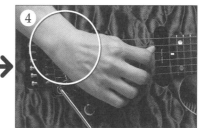
④ 小心扭彎手腕的方式去彈第3弦！

~專欄14~

地獄戲言

彈奏的難易度大幅改變⁉ 適度地調整吉他弦高吧！

讀者諸君，應該都有調整過弦高吧？所謂的"弦高"，一般是指在12琴格上的"弦的底部"與"琴衍的頂端"之間的距離（圖2）。基本上是設定成 1.8~2.0mm，藉由正確地調整後，吉他就會變得相當好彈。還沒有調整過的人，一定要試著確認一次你吉他弦高是否在"好彈"的位置上。

圖2　關於弦高

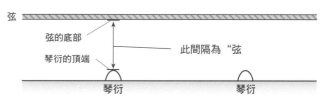

弦

弦的底部

此間隔為"弦

琴衍的頂端

琴衍　　琴衍

一般而言，在12琴格上的弦距
應該 1.8～2.0mm。

【三和弦】　在根音上疊上第3音及第5音的三和弦。有大三和弦、小三和弦、增三和弦、減三和弦這四種，但只要先記住大三和弦及小三和弦的跳弦指型就可以了。

其二十八

那麼，地獄的入口就快到了！~小幅度掃弦~

有效增加音數的小幅度掃弦

地獄格言

・挑戰小幅度掃弦的基礎"連續向下撥弦"！
・精通食指的 Wave 運動！

目標節拍 ♩ = 130

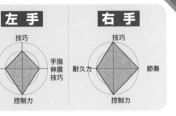

MP3 TRACK 28 範例演奏
MP3 TRACK 28 伴奏卡拉OK

LEVEL

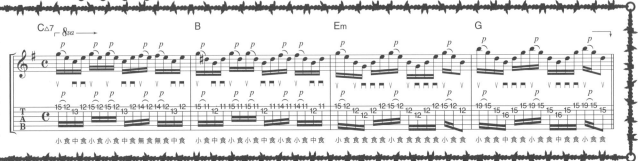

　　一次的撥弦動作就可以連續撥響複數弦的"小幅度掃弦"，是速彈吉他手一定要會的技巧之一。反覆練習此篇練習集的兩根弦 & 三根弦小幅度掃弦樂句，學會有效率運作雙手的技能吧！

無法彈奏主樂句的人，在這邊修行吧！

梅　2根弦的小幅度掃弦基礎練習。右手要熟記向下小幅度掃弦的感覺。　　　TIME 0:14~

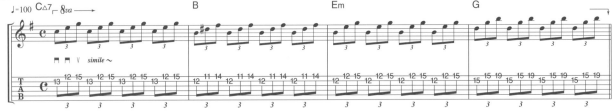

竹　主樂句第1&2小節的基礎練習。也要熟悉先由向上撥弦開始的撥弦方式。　　　TIME 0:31~

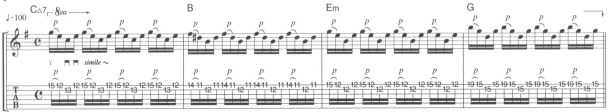

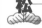松　2根弦＋3根弦的小幅度掃弦訓練。第3小節的食指橫按，請注意不要讓音變得混濁。　　　TIME 0:48~

注意點1 右手

空刷絕對NG！
確認小幅度掃弦的動作程序吧

　　小幅度掃弦是用一次撥弦的動作彈複數弦的技巧，所以小心不要在中間放入沒意義的空刷動作（圖1）。例如，小幅度掃弦常見型態是連續兩次向下撥弦，右手試著遵照"①向下，②彈片放在下一條弦上待命，③再次向下"這樣的程序來動作。

圖1　小幅度掃弦的軌道圖

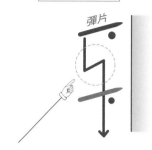

不合格的方式

彈片

多了很小的 "向上的空刷"。

合格的方式

彈片

一定要直直的向下撥弦。

注意點2 📖 理論

邊理解各個和弦音組成
邊記住指型！

　　在彈奏像主樂句那樣的小幅度掃弦時，最重要的是要事先確認好使用的指型位置。此樂句基本上是由三和弦所構成（第1&2小節除了三和弦以外有加上其他音），藉由演奏練習指型的同時，請一併將其各個和弦構成音背起來（圖2）。

圖2　主樂句的位置圖　◎根音 △3rd音 □5th音

・第1小節（C△7）

12　　　　15

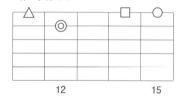

・第2小節（B）

12　　　　15

・第3小節（Em）

12　　　　15

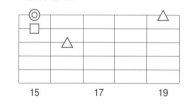

・第4小節（G）

15　　　17　　　19

注意點3 左手

異弦同格音的橫按
用Wave運動來突破

　　主樂句第3小節的三弦小幅度掃弦，為了要讓每一根弦都清楚的發出聲音，在彈異弦同格音時，要像"波浪"一樣，讓手指第一關節及第二關節順暢地下上運動，隨彈片的移動，讓手指在想要彈奏的弦上按壓（圖3）。

圖3　顫音的譜記

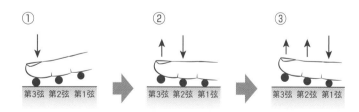

①
第3弦 第2弦 第1弦
只按第3弦。悶掉第1&第2弦。

②
第3弦 第2弦 第1弦
指尖有稍微浮起來的感覺，同時按2弦。

③
第3弦 第2弦 第1弦
再讓指尖浮起來一點，只按第1弦。第3&第2弦則做悶音。

【異弦同格】　異弦同格是速彈的大難關之一。左手的悶音難度特別高，所以可以當作是養成手指控制力的練習材料。

那麼，地獄的入口就快到了！~掃弦~

追求弦移高速化的掃弦樂句

地獄格言
・彈片要平行 & 垂直移動！
・學會可以將音漂亮地切掉的悶音！

目標節拍 ♩ = 135

LEVEL 🗡🗡🗡🗡

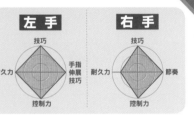

MP3 TRACK 29 範例演奏
MP3 TRACK 29 伴奏卡拉OK

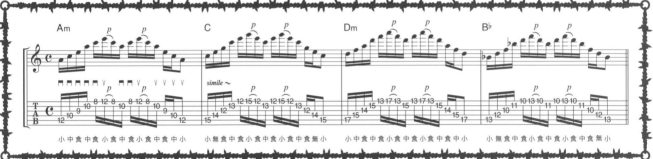

來挑戰超絕技巧最高峰之一的"五根弦掃弦樂句"吧。一邊將和弦指型記進腦袋及左手指，一邊用一次性的撥弦動作來彈奏複數弦。為了讓各音清楚地發音，要確實學會兩手的悶音技巧！

無法彈奏主樂句的人，在這邊修行吧！

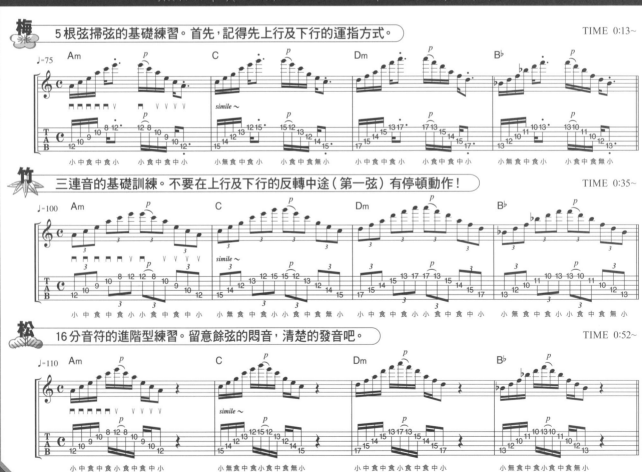

🌸 **梅** 5根弦掃弦的基礎練習。首先，記得先上行及下行的運指方式。 TIME 0:13~

🎋 **竹** 三連音的基礎訓練。不要在上行及下行的反轉中途（第一弦）有停頓動作！ TIME 0:35~

🌲 **松** 16分音符的進階型練習。留意餘弦的悶音，清楚的發音吧。 TIME 0:52~

注意點1 右手

掃弦時的彈片
要平行＆垂直移動！

掃弦基本上是要固定手腕，彈片相對於弦來說要呈平行來刷弦（圖1）。向下撥弦要用"彈片及大拇指來壓弦"的樣子來彈奏，向上撥弦則是用"彈片及食指像是在爬樓梯"一樣來彈奏。如果彈片的軌道變斜了，音量也會變小，所以要小心。

圖1　掃弦的角度

平行於弦

斜向於弦

攻擊力強，可以得到清晰的音色。彈片也不會常跑掉。

因與弦的摩擦大會發出噪音。而且也會打亂撥弦的流暢。

可以得到很強的音，跟平常的撥弦音量相同。

有摩擦到弦的感覺，會變成沒有攻擊力的模糊音色。

注意點2 右手

找到適合自己的
悶音部位！

掃弦的時候，為了要消除弦移前一個音繼續發聲，按照順序來加上悶音是有必要的。悶音基本上是用右手的①手刀、②掌根、③金星丘，任何一個地方來碰弦（圖2）。因各人手掌大小不同，所以得用哪種方式來悶掉弦音的方法也不盡相同，試著找到自己認為最順的消音部位。

圖2　掃弦時右手的悶音部位

① 手刀　　② 掌根　　③ 金星丘

因個人手的尺寸及手腕的使用方式，最佳的悶音部位也會不同。

注意點3 理論

注意大、小和弦第3音的不同
同時把和弦指型圖記下來吧

彈奏主樂句的時候，重要的是要先把從小指開始的第5弦根音型的和弦指型記起來。（圖3）。3rd音的位置在大三及小和弦中不一樣，只要記得用無名指按3rd音的是大三和弦，用中指按3rd音的是小三和弦就可以了。先慢慢的演奏，同時也將指型圖記熟吧。

圖3　第5弦根音的大＆小三和弦

◎根音　△3rd音　□5th音

大三和弦
（主樂句第2&4小節）

小三和弦
（主樂句第1&3小節）

挑戰卡農！ ~技術篇~

強化技巧綜合小曲

 地獄格言
・確實地彈出技巧派與一般奏法的技術差別！
・學會有效率的雙手動作！

目標節拍 ♩ = 135

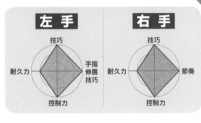

LEVEL ⚑⚑⚑⚑⚑

□ MP3 TRACK 30 範例演奏
□ MP3 TRACK 30 伴奏卡拉OK

「CANON A 3 CON SUO BASSO UND GIGUE」 作曲：Johann Pachelbel

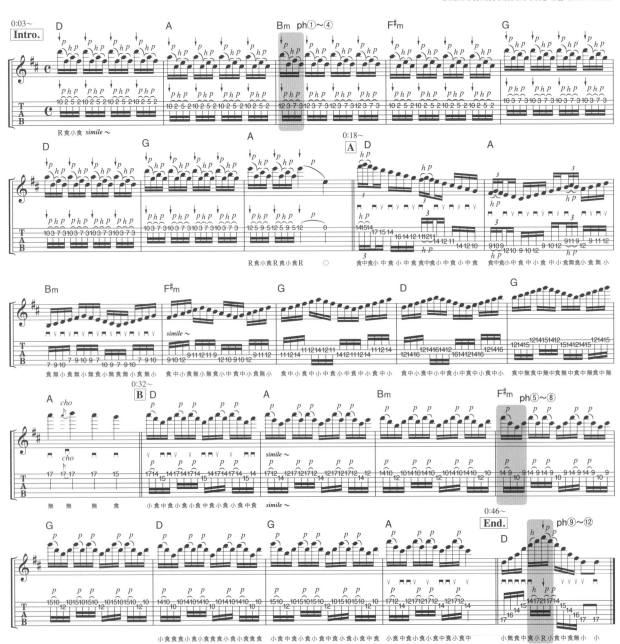

挑戰一下本章的總結、以技術編曲為主軸的「卡農」吧。在雙手流暢地移動的同時，也要讓每個音仔細地發音。
基本上每一段技巧派技法為都有其超絕之處，所以若無法彈得很好的地方，就得重複那個部分，直到完全熟練為止。

注意點1　右手&左手

有一點暴力也OK！用力地擺動小指吧

Intro. 第3小節的點弦樂句，因為手指擴張得很開，所以最重要的是一邊下降琴頸後大拇指的位置，一邊確實地將左手張開（照片①～④）。因伸展手指的緣故，小指的捶弦音的力道容易變弱，所以與其柔順的捶弦，不如用"有一點暴力"的感覺，"大力的擺動小指"來彈吧！

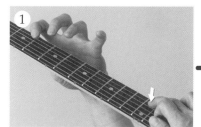

首先用右手來點2弦12f。

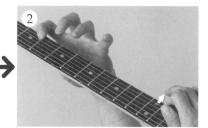

右手向下的勾弦來產生3f的音。小指要大力的擺動。

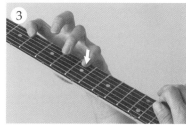

小指用力地往下，捶7f。

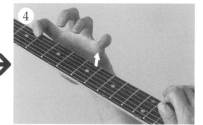

手指要確實把弦帶起來進行勾弦。

注意點2　左手

流利地移動中指成功地完成手指伸展吧！

B 第4小節手指需做伸展動作的樂句，重點在要確實地控制食指及中指的指距間隔（照片⑤～⑧）。讓中指流利移動的同時，食指及中指的指距在彈奏第1弦的音時需較伸展開些，彈奏第2弦時較靠近。手比較小的人，在用中指按第2弦的時候，也試著讓小指靠近食指及中指。

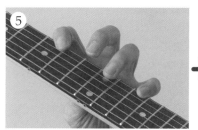

B 第4小節第1拍。用小指按1弦14f。

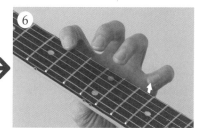

小指下帶勾出1弦9f音。這裡手指的擴張度需做較大伸展。

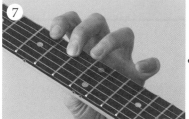

在食指及中指可較放鬆時用中指按2弦10f。

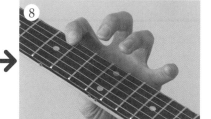

用中指勾弦產生1弦9f。讓食指及中指分開。

注意點3　右手&左手

左手的運指當中先準備好右手！

在 End. 中登場的是大幅度掃弦＋點弦樂句。向下掃弦後的1弦上的捶弦時，右手要先在1弦21f上待機（照片⑨＆⑩）。右手的點弦及勾弦重點是手指要垂直於指板向下按壓，再確實地用手指將弦下帶出勾弦動作（照片⑪＆⑫）。

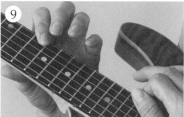

End. 第2拍。在1弦14f上啟動下行掃弦。

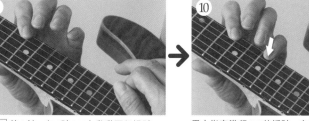

用小指來進行17f的捶弦。右手在21f上待機。

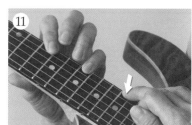

右手指垂直向下，在21f上點弦。

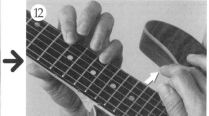

右指確實地將弦下帶，進行勾弦。

【手指要垂直於指板向下按壓】　尤其此樂句是在第1弦上開始，如果手指在點弦時是用斜向往下，有可能會掉弦！所以要注意！！垂直地捕捉獵物（弦）吧！

發不出好音色的原因在於，設定"出口"的方法不良！
模擬擴音機的超基本使用方法

○沒有物盡其用的人不少！

這 10 年間，吉他器材有了飛躍的進步。可以再現真實擴音器音色的模擬擴音器進化驚人，已可說是吉他手的必備物品之一了。

不過，因機能眾多以致沒有將模擬擴音器物盡其用的人也不少。例如，常常會在連接線後發出過度強調高音域的"沙沙"音噪，連接擴音器時"嘰嘎嘰嘎"的咆嘯聲。將這些訴諸文字的形容，就是"讓耳朵很痛"的聲響。

○確認輸出（output）設定吧！

大多數的吉他手使用模擬擴音器的時候，往往拘泥於 Amp Heads、揚聲器（喇叭）、麥克風的參數設定或如何完美組合這些機材。不過，就算再怎麼在意模擬擴音器的內部設定，沒有確實做好身為聲音出口的輸出（output）設定的話，就無法發出清澈的音色。而疏忽這種概念的吉他手，卻出乎意料的多！

那麼，輸出設定是什麼呢？就是，不論是要連接線或連接擴音器（其中也會分成 stack/combo，一般的 input 連接 /power amp 連接等等），都要預先在模擬擴音器內選擇好，以做出讓模擬擴音器的輸出功率符合所在環境的適切設定。

疏忽了這樣的觀念，前述"讓耳朵很痛的音色"想當然爾必定蜂湧而出。如此不論擁有的模擬擴音器多優秀，也只是暴殄天物。

無法使用模擬擴音器來發出好聽音色的吉他手，請試著再再確認如何做好輸出設定。使用模擬擴音器，應該要裡（參數設定）外（輸出設定）兼顧才對！

總合之卷

在地獄的綜合運指練習中死去！

【以成為技術型吉他手為目標的綜合練習曲】

克服了多數地獄試煉的人們！
這是，測試你們實力的總合練習曲。
總結目前為止的苦行所學到的技巧，
彈完「由嫩葉注入愛」！
若還有怎麼樣都彈不好的曲子，
再回去複習之前的地獄練習集就可以了。
那麼，現在馬上拿起吉他，迎向終極的戰鬥吧！

由嫩葉注入愛

綜合練習曲

· 總動員所有學過的技巧來完奏！

目標節拍 ♩ = 190

LEVEL

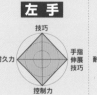 MP3 TRACK31 範例演奏

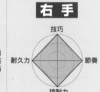 MP3 TRACK31 伴奏卡拉OK

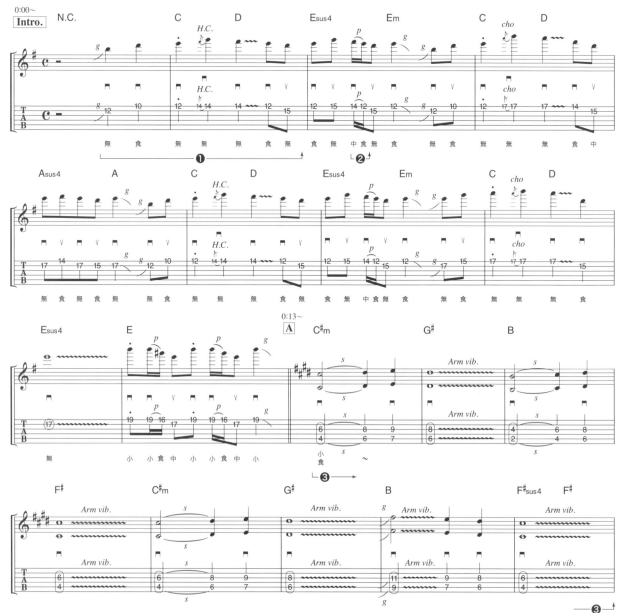

❶ 旋律彈奏。留意頓音及顫音的同時，讓吉他歌唱吧。・・・・・・・・・無法彈奏的人，往 **P.34 Go**！

❷ 16 分音符的勾弦樂句。雖然速度很快，但還是要確實地發音！・・・・・無法彈奏的人，往 **P.42 Go**！

❸ 八度音奏法。為了不要讓音色混濁，注意做好餘弦的悶音吧。・・・・・無法彈奏的人，**反覆多彈幾遍**！

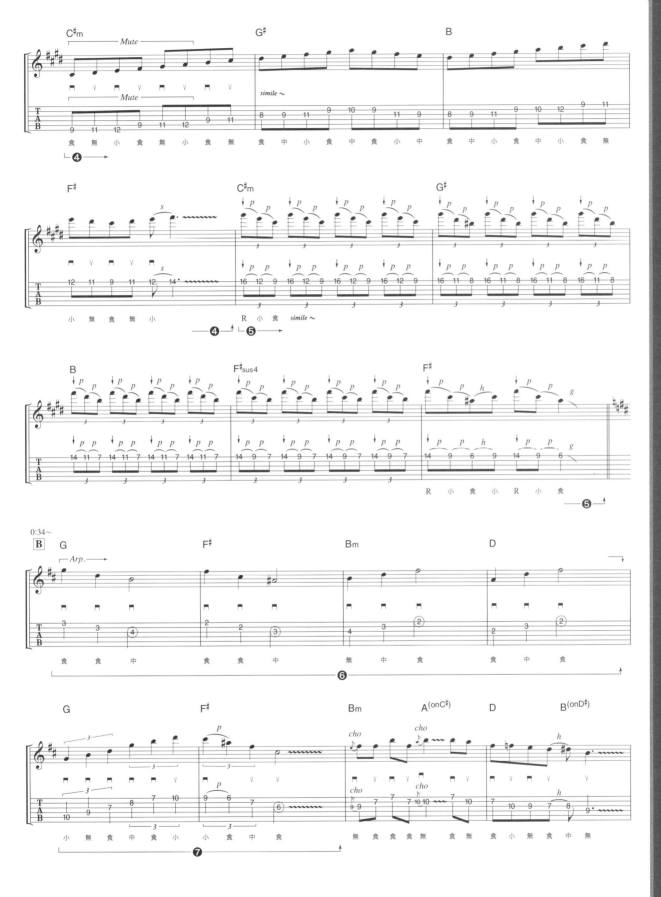

❹ Full Picking 樂句。維持著交替撥弦的同時，也要注意把位的大移動。・・・ 無法彈奏的人，**往 P.62 Go！**
❺ 點弦樂句。要先把各位格位置記下來！・・・・・・・・・・・ 無法彈奏的人，**往 P.60 Go！**
❻ 和弦琶音樂句。確實按住和弦的同時，讓各個音連接起來。・・・・・・ 無法彈奏的人，**往 P.28 Go！**
❼ 掃弦樂句。留意做好餘弦悶音，清楚的發音吧！・・・・・・・・・・ 無法彈奏的人，**往 P.68 Go！**

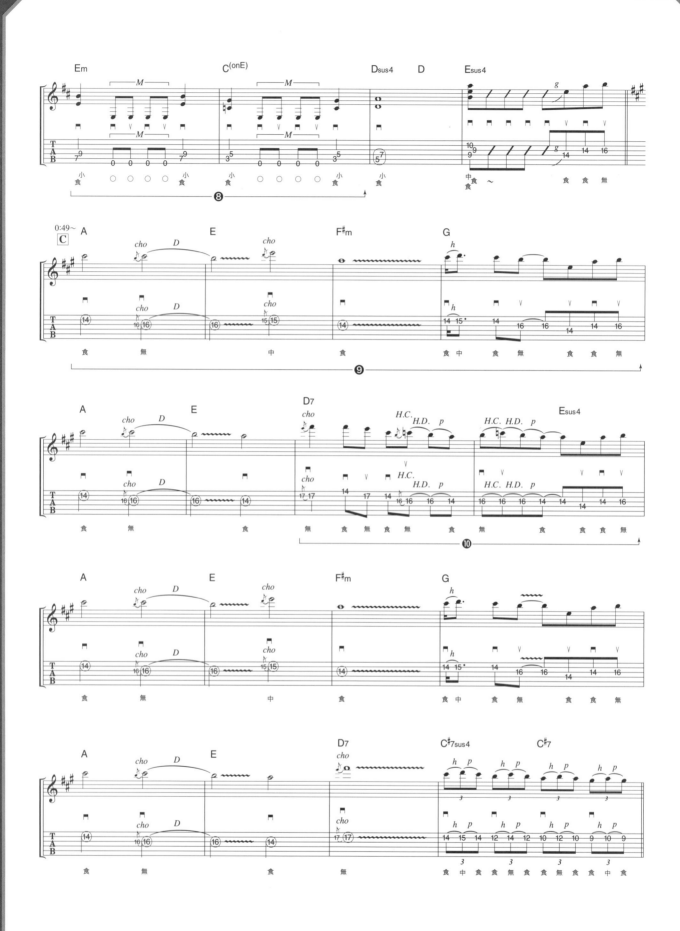

⑧ 活用第 6 弦開放音的短句。確實地控制悶音的開／關吧。・・・・・・・・ 無法彈奏的人，往 **P.26 Go！**

⑨ 旋律彈奏。注意壓弦，讓音確實地滿拍呈現！・・・・・・・・・・・ 無法彈奏的人，往 **P.46 Go！**

⑩ 五聲樂句。注意半音推弦的音準吧！ ・・・・・・・・・・・・・・ 無法彈奏的人，往 **P.48 Go！**

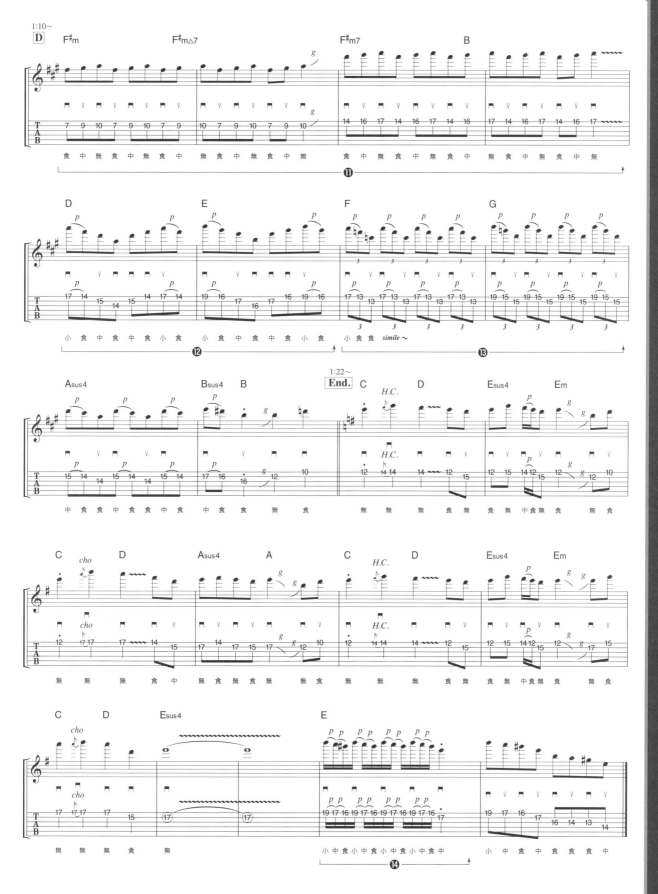

⑪ Full Picking 樂句。因是在 8 Beat 的節奏彈 3 音 1 音組，要小心不要打亂了節奏！・　無法彈奏的人，**反覆多彈幾遍！**

⑫ 3 弦的小幅度掃弦。一定要按照譜面上所指定的撥序來演奏！・・・・・・　無法彈奏的人，往 **P.66 Go！**

⑬ 手指伸展樂句。注意食指的異弦同格音按壓及勾弦吧。・・・・・・・・　無法彈奏的人，**反覆多彈幾遍！**

⑭ 高速勾弦樂句。留意 3 個音為 1 音組的節奏，同時讓左手指迅速的移動！・　無法彈奏的人，**反覆多彈幾遍！**

往地獄的小路

想和讀者交流的意圖是……?
作者在亞洲的活動目的

○應該學習貪心的態度

現在,『地獄系列』不只是在日本國內,韓國、台灣、中國也都有翻譯版本。也因此,筆者從2010年開始在亞洲的活動變多了。

遇到其他國家的吉他手,常常會讓筆者學到更多。尤其亞洲的吉他小子們很熱情,在研討會或是 Live 之後,都會一邊比手畫腳一邊拼命的針對筆者的吉他演奏問問題。一看到他們那種,"還想要知道更多小林信一演奏的秘密!"的貪心態度,不知不覺胸口就會熱血起來!不禁覺得,是吉他手的話,都應該學習這種態度。

○總有一天,要開演唱會……

亞洲的吉他小子們,在研討會及 Live 中反應都很熱烈,讓我不知不覺間就繃緊神經,表演也自然而然的更有力。像這種時候,就可以很深刻的感受到即使語言不通,也可以將人與人的心緊密結合在一起的「音樂的力量」。雖然筆者個人的力量微薄,但如果能透過筆者的吉他演奏,讓亞洲的人們關係更親近,建構更美好的未來的話,就夙願已償了。

為了亞洲的吉他音樂發展,從今以後,筆者打算以日本為中心,讓足跡遍佈亞洲各地。而且,為了讓亞洲各國的吉他手們可以更深入的交流,也考慮在亞洲圈舉辦『地獄系列』的演唱會。希望地獄信徒們可以等待那時刻的到來。

後生

轉生之卷

甦醒，地獄的歷代練習曲……

【地獄的歷代綜合練習曲 Easy Version】

「由嫩葉注入愛」，
是為你這個以為已經成為超絕吉他手的呆子所編寫的綜合練習曲！
過度自滿是阻礙你繼續成長的原因。
在你挑戰這首改寫自歷代地獄系列的綜合練習曲時，
要注意想成為一個速彈吉他手的不成熟之處。
每一首曲子跟原曲相比都編得"簡單"了，
但還是不能小看，盡全力地打敗他們吧！

成為名師的入口

『叛逆入伍篇』綜合練習曲的 Easy Version

地獄格言 · **流暢地移動雙手，做出疾走感！**

目標節拍 ♩ = 160

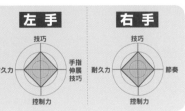

MP3 TRACK32 範例演奏

MP3 TRACK32 伴奏卡拉OK

LEVEL

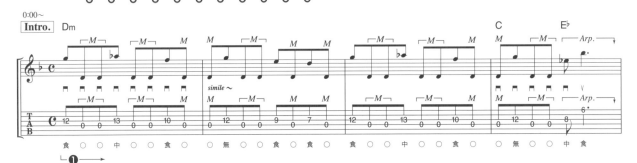

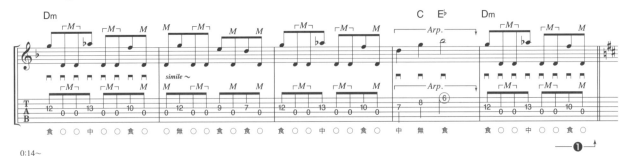

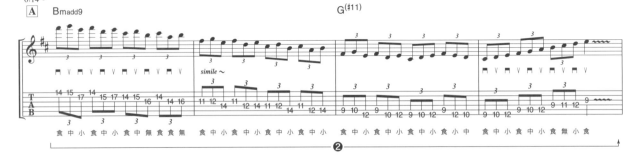

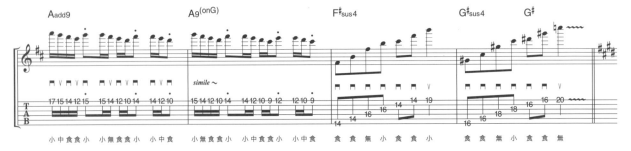

❶ 活用第 4 弦開放音的短句。確實在開放弦上加上悶音吧。・・・・・・・・ 無法彈奏的人，往 **P.26 Go！**

❷ 小幅弦移的三連音樂句。也要注意把位的移動。　・・・・・・・ 無法彈奏的人，**反覆多彈幾遍！**

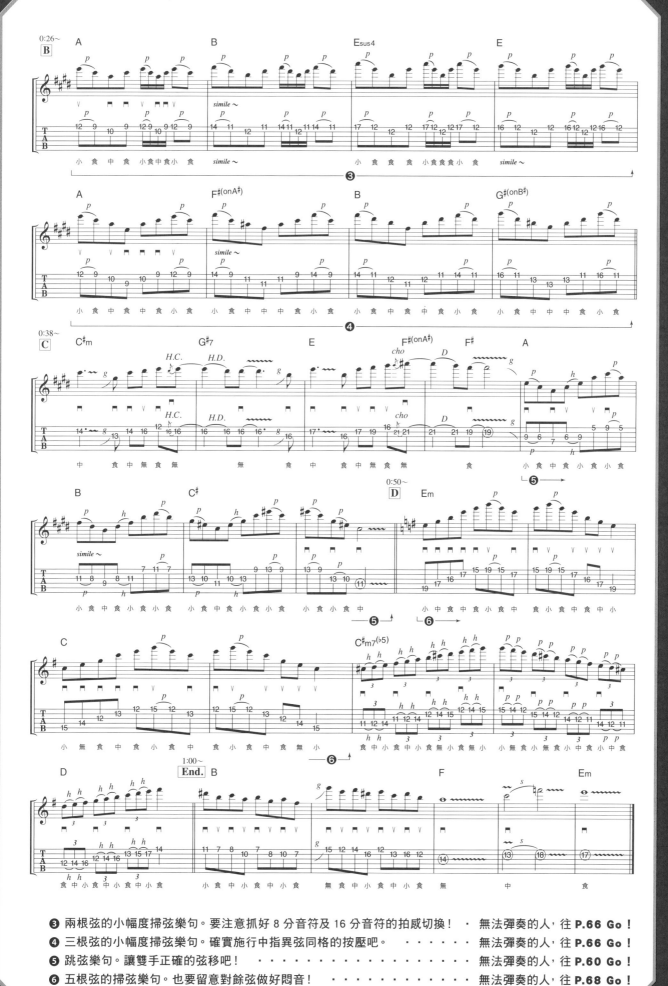

❸ 兩根弦的小幅度掃弦樂句。要注意抓好 8 分音符及 16 分音符的拍感切換！　·　無法彈奏的人，往 **P.66 Go！**

❹ 三根弦的小幅度掃弦樂句。確實施行中指異弦同格的按壓吧。　·····　無法彈奏的人，往 **P.66 Go！**

❺ 跳弦樂句！讓雙手正確的弦移吧！　·········　無法彈奏的人，往 **P.60 Go！**

❻ 五根弦的掃弦樂句。也要留意對餘弦做好悶音！　·····　無法彈奏的人，往 **P.68 Go！**

成為地藏菩薩的入口

『愛和昇天的技巧強化篇』Easy Version

 地獄格言 · 確實地控制樂句的緩急！

目標節拍 ♩= 170

 MP3 TRACK 33

範例演奏

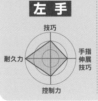 MP3 TRACK 33

伴奏卡拉OK

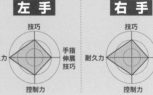

LEVEL

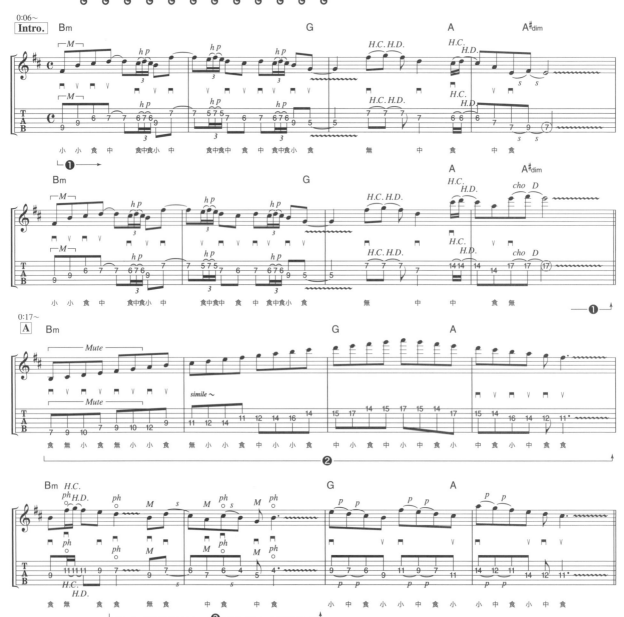

❶ 旋律彈奏。注意運指的同時，也讓每個音順暢的連在一起吧！ · · · · · 無法彈奏的人，**反覆多彈幾遍！**

❷ Full Picking 樂句。讓音粒飽滿，一口氣彈到最後！ · · · · · · · · 無法彈奏的人，往 **P.62 Go！**

❸ 彈片泛音 & 滑奏樂句。用右手快速的 Hit & Away 來做出彈片泛音吧。 · · · 無法彈奏的人，往 **P.44 Go！**

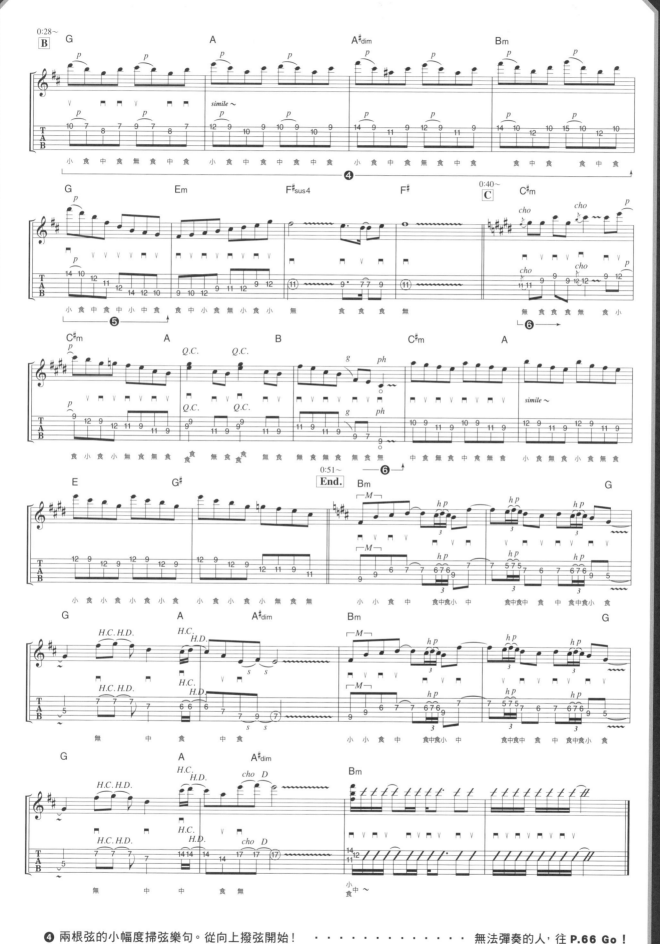

④ 兩根弦的小幅度掃弦樂句。從向上撥弦開始！・・・・・・・・・　無法彈奏的人，往 **P.66 Go！**

⑤ 下行掃弦樂句。做好餘弦悶音，讓每個音粒清晰吧。・・・・・・　無法彈奏的人，往 **P.60 Go！**

⑥ 活用推弦的樂句。加上一點感情投注於演奏！・・・・・・・・・　無法彈奏的人，往 **P.48 Go！**

其三十四
修行的入口

『驚速DVDで弟子入り！編』綜合練習曲 Easy Version

 ・**活用雙手，擊敗高速歌曲吧！**

目標節拍 ♩ = 160

MP3 TRACK 34

範例演奏 MP3 TRACK 34 伴奏卡拉OK

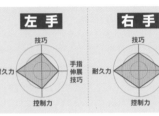

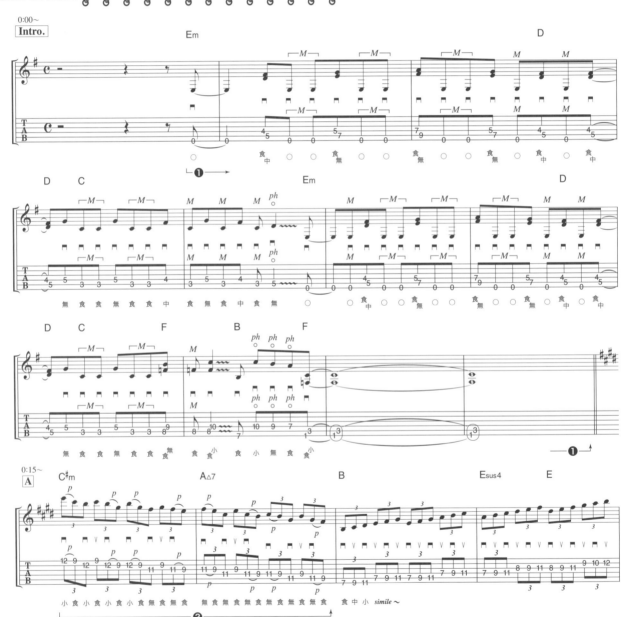

❶ 活用第6弦開放音的樂句。要留意悶音的開／關切換及和弦的壓弦準確。・・・ 無法彈奏的人，往 **P.26 Go！**

❷ 三連音的五聲音階樂句。注意不要讓勾弦音量變弱。・・・・・・・・・ 無法彈奏的人，往 **P.42 Go！**

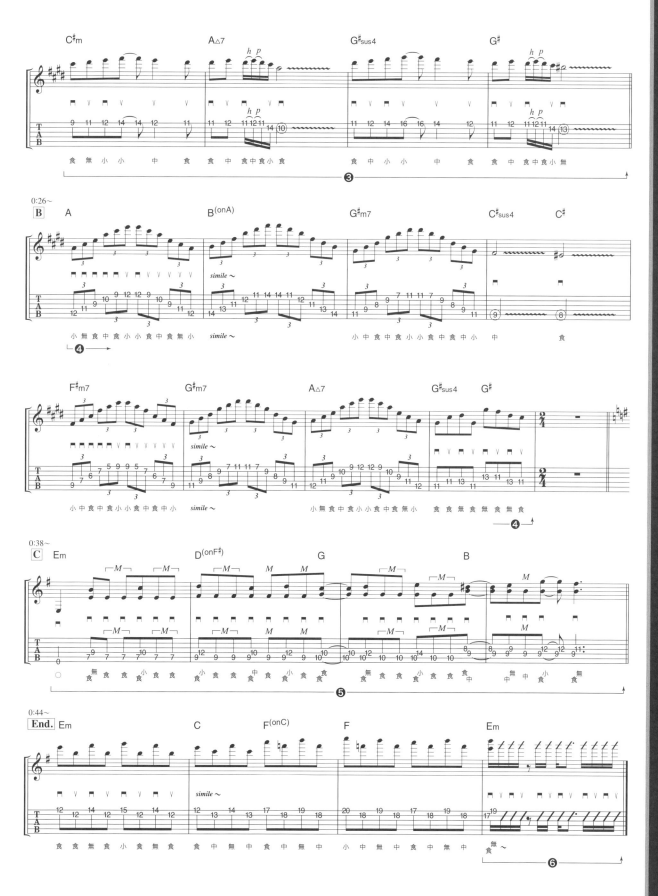

❸ 小幅的音型橫移樂句。要確實進行食指及小指的位置移動。・・・・・・・ 無法彈奏的人，**反覆多彈幾遍！**

❹ 三連音的五根弦掃弦樂句。一個音一個音清楚的發音吧！・・・・・・・ 無法彈奏的人，往 **P.68 Go！**

❺ 活用不規則拍法的強力和弦切分樂句。要事先記下各和弦的指型！・・・・・ 無法彈奏的人，往 **P.22 Go！**

❻ 和弦刷奏（Chord Cutting）。做好餘弦悶音的同時，大力的擺動右手來演奏吧。無法彈奏的人，**反覆多彈幾遍！**

梅之卷　竹之卷　松之卷　總卷之卷　轉生之卷

自虐的入口

『お宅のテレビで驚速DVD編』綜合練習曲 Easy Version

地獄格言 ・**演奏要直到最後都不中斷集中力！**

MP3 TRACK 35　範例演奏

MP3 TRACK 35　伴奏卡拉OK

目標節拍 ♩ = 120

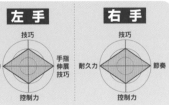

左手　右手

LEVEL

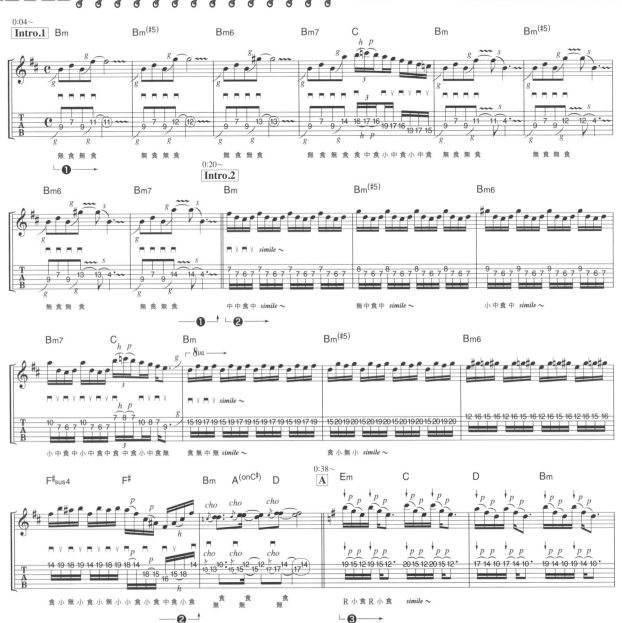

❶ 主旋律彈奏。活用滑奏及顫音，讓吉他歌唱吧。・・・・・・・・・・　無法彈奏的人，**反覆多彈幾遍！**

❷ 16分音符的機械式撥弦樂句。注意不要漏掉任何撥弦動作。・・・・・・　無法彈奏的人，**反覆多彈幾遍！**

❸ 16分音符為主體的點弦樂句。要正確移動雙手的位格！・・・・・・・・　無法彈奏的人，往 **P.68 Go！**

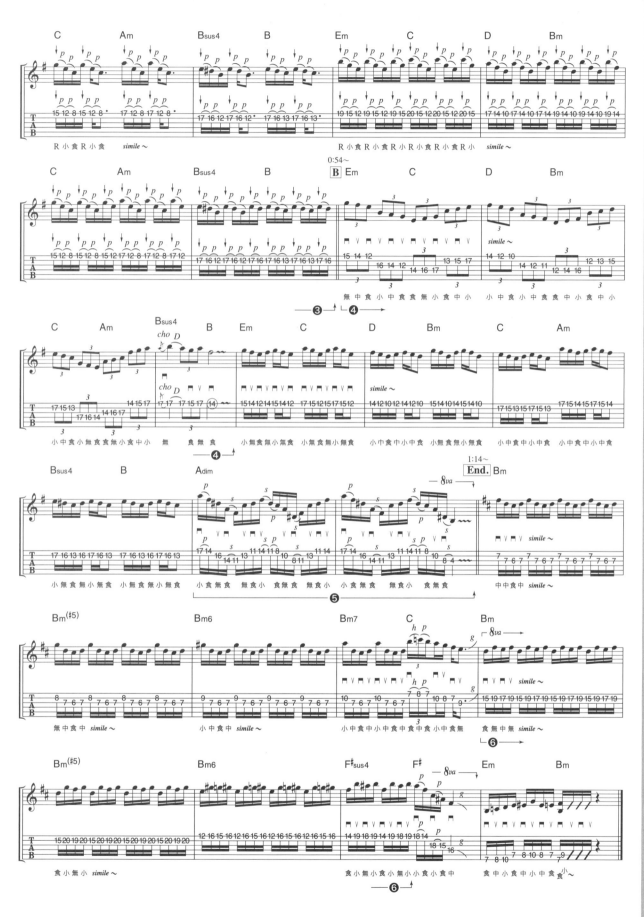

❹ 三連音的跳弦樂句。要注意確認每次的跳弦動作時是使用 inside 或 outside picking！無法彈奏的人，往 **P.64 Go**！

❺ 減和弦樂句（Diminish Phrase）。邊將各把位記起來，邊用滑奏把音符滑順的連接在一起。無法彈奏的人，**反覆多彈幾遍**！

❻ 做手指伸展的 16 分音符樂句。一個音一個音清楚的發音吧。・・・・・・・・・ 無法彈奏的人，**反覆多彈幾遍**！

其三十六
地獄的入口

『超絕吉他地獄訓練所』綜合練習曲 Easy Version

地獄格言 ·最後的指練。有辦法彈的話，就試試看吧！

目標節拍 ♩ = 135

MP3 TRACK 36 範例演奏

MP3 TRACK 36 伴奏卡拉OK

 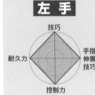 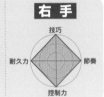

左手　　右手

LEVEL

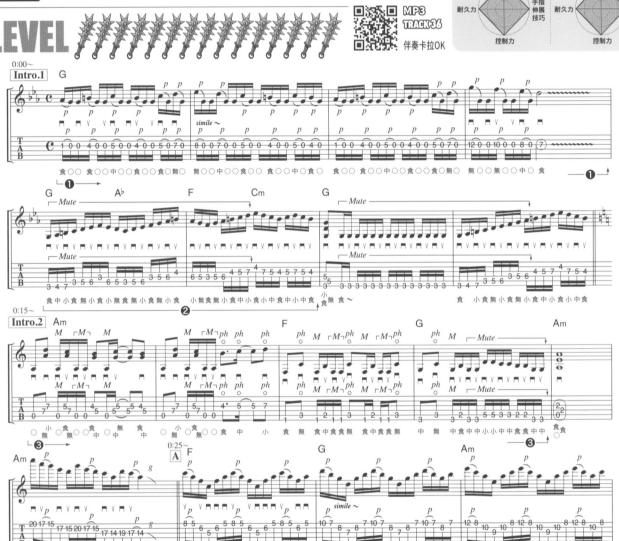

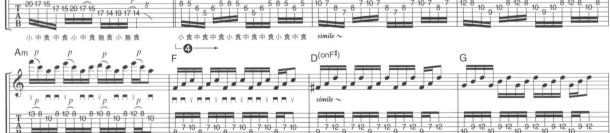

❶ 參雜了第 3 弦開放音的樂句。加入交替撥弦的空刷概念，請維持住節奏的穩定！無法彈奏的人，**反覆多彈幾遍！**

❷ 16 分音符的上行樂句。注意弦移時不要產生 miss picking！‧‧‧‧‧‧ 無法彈奏的人，**反覆多彈幾遍！**

❸ 纏繞著第五弦開放音的樂句。要確實彈出和弦及單音的不同。‧‧‧‧‧ 無法彈奏的人，往 **P.24 Go！**

❹ 三根弦 & 二根弦的小幅度掃弦樂句。保持住正確的 16 分音符的節奏律動！‧ 無法彈奏的人，往 **P.66 Go！**

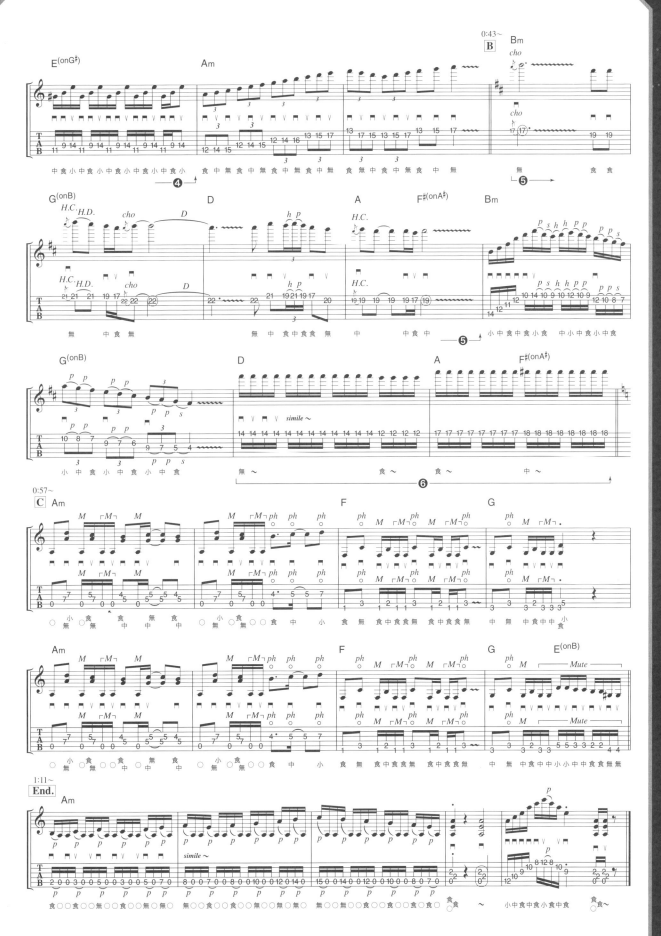

❺ 活用推弦的如泣樂句。確實的加入情感吧。・・・・・・・・・・・・・・ 無法彈奏的人，往 P.48 Go！

❻ 一根弦的 Full Picking 樂句。確實的抓住音粒的情感發揮吧！・・・・・・ 無法彈奏的人，反覆多彈幾遍！

地獄的絕緣寺

Q & A 小角落

讓作者在這邊一口氣解決地獄信徒們有關於吉他的困擾吧！吉他沒什麼進步的人，
可以參考這邊的作者建議！

困擾 請教教我讓手指頭可以
迅速離開弦的重點！

回答 要想像著敲弦然後跳起來！

這用文字很難說明，直接來跟筆者學吧～（笑）。
如果是簡單的建議的話，與其用"按弦"形容，不
如說是"敲下再跳回"這樣的意象來演奏就可以了。

困擾 演奏低音弦樂句的時候，
沒有辦法發出有爆發力的音色。

回答 加上悶音，用力撥弦吧！

因加上了手掌悶音所以在低音弦上撥弦會很難讓弦
產生振動。因此，要用比平常還要更用力些的力道
撥弦是很重要的。但也不能讓悶音弦因受大力撥弦
的影響導致從指頭鬆脫也是很重要的一點。

困擾 要怎麼樣才可以彈得出像小林老師
那樣強烈的顫音呢？

回答 在注意如何消除噪音的同時，
激烈地的搖晃！

這是筆者最大的商業機密（笑）。如果要教授給地
獄信徒一點小竅門的話，那最重要的就是緊握琴
頸，然後做出"彷彿"要加上推弦幅度很大的顫
音的動作。也要留意消除雜音對策。

困擾 不管怎樣右手都會太用力，
沒有辦法打出漂亮的 16 Beat。

回答 讓手腕及胳膊放鬆！

筆者一開始也會讓右手太用力，所以不要太在意。
為了要解決這個問題，最重要的是除了握著彈片
的食指及大拇指之外，手腕及胳膊也都不要用力
過度。放慢速度，仔細的練習看看。

困擾 想要做出漂亮的運指，
怎麼做比較好呢？

回答 在鏡子前 Check 自己的運指！

手指頭一用力就會不小心變得僵硬，所以最重要
的是先學放鬆。然後，一邊在鏡子前 Check 自己
的演奏，一邊在已瞄準的琴衍上正確的移動手指，
反覆練習就可以了。

困擾 彈奏節奏比較快的樂句，
彈片都會跑掉……。

回答 要調整彈片的角度及握住彈片的力道！

你，握彈片的角度，對於弦來說是呈現極大的銳
角是嗎？以這樣的角度撥弦的話，就容易因與弦
的摩擦過大而需用更大的力氣握緊吧，試試看讓
彈片跟弦成平行的角度吧。

困擾 彈奏跳弦的話，會不小心彈到別的弦。

回答 要精通正確的弦移及悶音！

首先，最重要的是要慢慢的多練幾遍跳弦樂句，讓雙手抓到正確的弦移幅度的感覺。為了要徹底的消除掉雜音，練熟左手的餘弦悶音吧。

困擾 經常發生昨天學會的樂句，今天卻不會彈了的情況……。

回答 要回想彈得很好那時候的感覺！

其實，筆者自己也天天都在發生這樣的事。試著一邊回想彈奏的很好那時候的感覺一邊練習就可以了。建議你們固定錄下自己練習的畫面來Check比較。

困擾 太忙碌了所以沒有練習的時間，請教教我能夠有效率地進步的密技吧！

回答 要一邊有效地活用時間一邊練習！

本書的練習每一個都很短，所以先試著一次只專注於一個練習怎麼樣呢？除此之外，在通勤時一邊聽附錄的模範演奏一邊看譜的話，也是一種強化意象的訓練，說不定可以捉住吉他演奏的感覺。

困擾 不知道是不是已經快 40 歲的緣故，總是無法記住新的樂句。

回答 要像快要 40 歲一樣的磨練表現力！

筆者也快要40歲了，所以非常能了解這個心情，但這個問題也是誰都可以避免的。雖然年齡越增加，記憶力會更衰退，但我想表現力是可以磨練的，所以試著強化這個部分你覺得如何呢。

困擾 讓聽音功力大增的祕訣是？

回答 大量的聽，努力不懈的找出音符吧！

最重要的就是先大量的聽。然後一邊演奏吉他，一邊努力的找出音來。再輔以樂理的學習，就可以理解曲子中為何如此使用和弦或音符的原因，建議可以此觀點試著學看看。

困擾 小林老師剛開始彈吉他的時候都是怎麼練習的呢？

回答 複製歌曲及音階練習很有效！

努力的 Copy 自己喜歡的曲子，同時也致力於音階練習。現在回想看看，都覺得那是個好方法。果然不管是做什麼事，鞏固基礎都是很重要的。

困擾 明明大量練習了，卻還是怎麼樣都無法進步。

回答 要思考一下其他練習方法！

如果一直持續用花了時間卻無法進步的練習方法，就會養成壞習慣。所以馬上停止！另尋不同的練習方法以求進步是很重要的。到吉他教室上課也是一種解決方式。

困擾 穿著長袖衣彈吉他的話，袖子會勾到琴橋……。

回答 那就只繫領帶就好啦！（斷言）

這是常有的事耶！筆者的袖子也常常會勾到琴橋，真的很討厭。為了解決這個問題，不要再說是因穿長袖會勾到這種理由當藉口了，乾脆把上半身都脫光光！不過，只繫著領帶也可以！

作者使用機材介紹

吉他是 SCHECTER 的 custom model AC-Y6/SIG（俗稱：Julia）。由於使用梣木琴身及黑檀木指板，演奏時音觸靈敏，是音域深遠而聲音甜美的好琴。

擴音器是 EGNATER 的 Tweaker-88。2 channel 的規格且可以各自切換頻率，因此能夠製造出音幅廣泛的聲音。因為不是摩登派的 high gain amp 所以失真的效果不會那麼強烈，不過有溫暖的 drive sound 是很悅耳的。

效果器是 SCHESTER 的 Dragon Driver 及 ZOOM 的 G3。前者是筆者的 signature model 的 Distortion（prototype），附有效果的 on／off 及 boost switch，這次也在大多數需使用失真效果的主奏吉他時使用。後者是效果器 & 擴音模擬器（amp simulator），在 Backing Guitar & lead sound 時使用。

Cable 是國內品牌 GDV CABLES 的 NS-3。plug 部分是「NEUTRIK」，cable 是「BELDEN 8412」，經由特殊加工手作而成。特色是從低音域到高音域都可以輸出地清晰且自然的音色。

琴弦是 D'ADDARIO 的 EXL120（009~042）。由於倍音很好聽，所以可以細膩表現出吉他聲線的細節。

錄音器材中，DAW 軟體使用 MOTU 的 Digital Performer 8，Audio 介面同樣是 MOTU 的 896mk3 Hybrid。鼓組軟體 xlnaudio 的 Addictive Drums，收錄著很多彷若真人實演的，栩栩如生的節奏型態，音色也很真實。EASTWEST 的 Quantum Leap Ministry Of Rock 則當作 Bass 音源來使用。

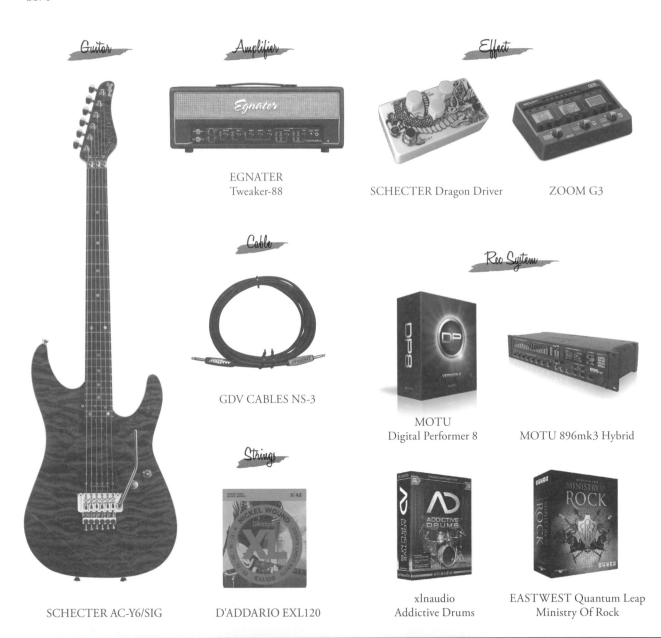

Guitar

Amplifier
EGNATER
Tweaker-88

Effect
SCHECTER Dragon Driver

ZOOM G3

Cable
GDV CABLES NS-3

Rec System
MOTU
Digital Performer 8

MOTU 896mk3 Hybrid

Strings

SCHECTER AC-Y6/SIG

D'ADDARIO EXL120

xlnaudio
Addictive Drums

EASTWEST Quantum Leap
Ministry Of Rock

給穿過往地獄的入口的人們

～在最後……不，才剛開始!?～

　　結束了"超絕吉他地獄訓練所-速彈入門"的大家，先說聲恭喜！走到這裡真的是一條很漫長的路對吧。

　　本書雖然是以"速彈入門"為主題，但從超基礎樂句到技巧派演奏，收錄了難易度篇幅廣泛的樂句。練習了所有曲子的人們，你們已經將吉他手最大的財富收入口袋了。所以不再是初學者了！

　　是時候往下一個階段前進了。

　　那麼，現在，馬上就開始彈奏收錄了比本書更高等級的『超絕吉他地獄訓練所』練習曲吧！什麼？你說：「如果太難，彈不了的話該怎麼辦。」是嗎!?這時候，就再回這本書來練習吧。

　　對於吉他手來說，回到"基礎"重新開始，絕對不是一件丟臉的事。比起沒有打好基礎，沒有辦法正確的演奏卻還自以為是的人，那才是可恥。

　　吉他人生沒有終點！碰到撞牆期的話，隨時都可以回來速彈入門！

　　那麼，最後的一句話。
　　『練習，是絕對不會背叛你的』
　　我們還會在哪邊相遇的。

作者簡介　小林信一

90年代時以電視或廣告歌曲的吉他錄音，作曲·編曲，抓歌等等錄音室工作為契機而開始了音樂活動。透過在重搖滾樂團「R-ONE」的活動為機會，以吉他的評論員為名，協助了7弦吉他的開發。現在，在由地獄系列的作者群所組成的超級樂團"地獄四重奏"中演奏。不只國內，在墨西哥及韓國、中國、台灣都有舉辦live及研討會，在海外的活動也很活躍。自2007年4月起，於『吉他雜誌』執筆連載專欄討論內容。還在2010年2月發表了首張Solo專輯『領帶地獄』。

作者官網：http://www.nanagen.jp/
Facebook官方頁：http://www.facebook.com/ShinichiKobayashiOfficial
Twitter：https://twitter.com/hadakanekutai

【代表作】

●遊戲音樂
・KONAMI GITADORA
「ゲームから愛を込めて」
「Hyperseven type K」
・手機遊戲
Cytus「To Further Dream」
Deemo「SAIRAI」

●R-ONE
『TRUE STORY』

●BLOOD IV
『Warning』

●地獄四重奏
『地獄の斬曲剣』

●SOLO
『領帶地獄』

地獄 & 天國的族譜　～小林信一的著作介紹～

地獄系列

教則本（附錄：CD or MP3）

超絕吉他地獄訓練所
定價：560元
附錄：模範演奏線上MP3
ISBN 978-6-2697-5662-9

超絕吉他地獄訓練所2
『愛與升天技巧強化篇』
定價：560元
附錄：模範演奏CD
ISBN 978-9-8665-8100-7

超絕吉他地獄訓練所
『叛逆入伍篇』
定價：500元
附錄：模範演奏CD2
ISBN 978-986-6581-19-9

超絕吉他地獄訓練所
『速彈入門』
定價：520元
附錄：模範演奏線上MP3
ISBN 978-6-2697-5661-2

教則本（附錄：DVD）

ギター・マガジン
『地獄のメカニカル・トレーニング・フレーズ』
お宅のテレビで驚速DVD編
<中文版未發行>

教則本（附錄：DVD & CD）

ギター・マガジン
『地獄のメカニカル・トレーニング・フレーズ』
驚速DVDで弟子入り！編
<中文版未發行>

曲集（附錄：CD）

超絕吉他地獄訓練所
『暴走的古典名曲篇』
定價：360元
附錄：模範演奏CD
ISBN 978-9-8665-8156-4

天國系列

曲集（附錄：CD）

『天國のギター・トレーニング・ソング』
<中文版未發行>

『天國のギター・トレーニング・ソング』
愛と昇天のスタンダード・ナンバー編
<中文版未發行>

『天國のギター・トレーニング・ソング』
翔べ！アニソン編
<中文版未發行>

理論書

『ギタリストなら知っておきたい音楽理論』
<中文版未發行>

典絃音樂文化國際事業有限公司

Guitar magazine

超絶吉他 速彈入門
地獄訓練所

●作者／演奏
小林信一

●翻譯
張芯萍
●校訂
簡彙杰

●發行人
簡彙杰

◎編輯部
●總編輯
簡彙杰
●美術編輯
朱翊儀
●行政助理
楊壹晴

●發行所
典絃音樂文化國際事業有限公司
http://www.overtop-music.com

地址_台北市金門街1-2號1樓
登記證_北市建商字第428927號
聯絡處_251 新北市淡水區民族路10-3號6樓
　　　TEL：+886-2-2624-2316
　　　FAX：+886-2-2809-1078
　　　E-Mail：office@overtop-music.com

●印刷工程
國宣印刷有限公司

●定價 NT$ 520元/每本
●掛號郵資 NT$ 80元/每本
●郵政劃撥
19471814 戶名_典絃音樂文化國際事業有限公司

●出版日期
2023年9月 二版